刻划咸信天有功

徐孝穆｜竹刻艺术｜作品集

Collection of Xu Xiaomu's Bamboo-carving Works

上海市历史博物馆 编

上海书画出版社

《刻划始信天有功：徐孝穆竹刻艺术作品集》工作组

项目策划：张　岚　黄　勇

项目执行：裘争平　邵文菁

封面题字：陈半丁

封底篆刻：徐云叔

图文整理：徐维坚　徐培蕾

作品摄影：汪雯梅　陈　龙　李　烁

"刻划始信天有功：徐孝穆竹刻艺术展"

展览地点：上海市文史研究馆　上海嘉定博物馆

展览工作组

展览统筹：张　岚　黄　勇

展览设计：顾嫣媛

设计审阅：彭晓民

展览制作：顾渊颐　王里匀

展览协调：陈特明　吕承朔

展品鉴选：裘争平　邵文菁

展览布置：虞国伟

展览安保：宋国强　薄　涛

展览宣传：张　莉　仇慧瑄

目录

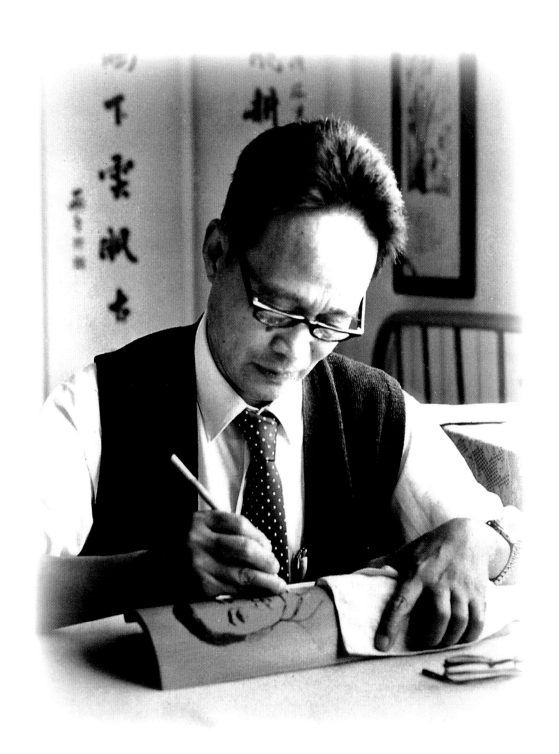

徐孝穆（1916—1999），名文熙，生于江苏省吴江黎里镇，字洪，号孝穆，斋号竹石斋、进贤楼、凭栏阁、万航楼。

序一

　　竹是高大乔木状禾草类植物，为原产中国特有的植物品种。在中国历史中，竹也成为传统文化的一个重要部分，由于竹的自然特性，中国人赋予其多元的人文含义。因其耐寒坚韧，被人贵为"岁寒三友"（梅、竹、松）之一，"咬定青山不放松，立根原在破岩中。千磨万击还坚劲，任尔东西南北风"（清·郑燮《竹石》）；因其中空节虚，象征为人谦虚，"凌霜尽节无人见，终日虚心待风来"（唐·张必《咏竹》）；因其坚挺向上，比喻刚直而高风亮节，"萧然风雪意，可折不可辱"（唐·杜甫《竹石》）；因其夏日带来凉意，冬日充满绿意，彰显奉献精神，"萧萧凌雪霜，浓翠异三湘"（唐·许浑《秋日白沙馆对竹》）。而用竹子为材料，加以刻镂，成为文房之用，更是中国文人墨客寄托情怀的上佳媒介，是中国宝贵的艺术门类。

　　竹刻艺术成为中国工艺美术的重要组成部分，已有悠久的历史。上可远溯汉代，到了明清更为繁荣，上海嘉定与江苏金陵流派颖脱而出。上海的竹刻艺术一直绵延至今，上海嘉定竹刻成为国家首批非物质文化遗产。徐孝穆先生是这一传承中的佼佼者，为当代竹刻名家。他纵观古代各流派刻技之奥妙，追摩明代嘉定三朱之刻技，且深研清代周芷岩之刀法，以浅刻为主要创作方法，作品气韵生动，刀随笔意。尤其是与众多当代著名中国画家合作，孝穆先生把竹刻艺术与中国传统写意画完美结合，创造了自己的艺术风格，具有独特的审美价值。

　　孝穆先生能有此境界得益于家学渊源和自幼喜好，也得益于善交丹青好友。他艺术视野开阔，除了刻竹，还刻砚、刻紫砂茶壶，亦擅篆刻、书法、绘画。孝穆先生毕业于上海新华专科艺术学校，曾任上海博物馆保管部副主任、上海博物馆文物保护科技实验室主任、上海建人业余艺术专修学校校长、上海市文物保管委员会编纂、上海市文史馆馆员、中国民主促进会上海市委常委等。孝穆先生在艺术创作的同时，从事文物保护、美术与竹刻美学理论研究，以及柳亚子和南社研究，有《徐孝穆刻竹》作品集存世。

　　世界上总是有点不可思议的巧合，我曾在孝穆先生直接领导下从事文物保护科技工作，亲眼目睹孝穆先生每天清晨到办公室勤勉刻竹的情景，到了上海市历

史博物馆工作后，负责《上海通志稿》的出版工作，每每看到柳亚子先生呕心沥血主编的《上海通志稿》手稿，就不由自主地想起这位柳亚子先生的外甥。当孝穆先生的家属提出将柳亚子先生的墨迹竹刻捐赠给国家时，更使我想起"家风"一词，柳亚子先生的矻矻以求、谦谦为人、默默奉献的精神得以代代传承，这种家风如翠竹长青，虽广袤和普通，但其精魂推动着共和国的进步和繁荣。

　　值此孝穆先生百年诞辰之际，我们编此专集，以竹刻为主，兼及其他，并尽可能使孝穆先生的作品呈现整体的概貌。喜好艺术的读者当然会爱不释手，但在细读之后，一定会对中国的君子之风有更深的了解，愿更多读者感之、乐之。为此，谨向为此书付出辛劳的各位表示深深谢意。

张岚

上海市历史博物馆馆长，研究员

序二

　　江南竹刻品格甲天下，早脱民俗工巧之藩篱，跻身文人艺术之苑囿。其境大率清新雅健，与书韵画格相辅相成，又能远淑金石之气而强其骨力，近取琢磨之工而润其身形，故为案头清供，掌上珍玩，良有以也！近代以来，海上竹刻才人麇集，蔚为大观。黎里徐孝穆先生，尤为其中之杰出者也。

　　先生少而颖悟，博涉有余力，长而多能，专力音乐之学，琴操之暇，未尝稍懈于雕篆之事。君子因乐教以致和，郢匠能运斤而成风，方其奏刀之时，合于桑林之舞，乃中经首之会，踌躇满志之景，可以想见。尤倾心芝岩以刀为笔之风，久而愈进，别有深会，自成独格。先生固不若大匠之以刻镂为专工也，而其纤细精微处，直与龙石、蛟门相轩轾；亦不若画人之以点染为能事也，至于纵横潇洒处，适足传达画坛诸家之笔意而无遗。先生平生交游，皆当时名公巨卿，多文采风流之士，酬唱之迹，形于刻件，幽情雅致，一时无匹。

　　古来雕镌之艺，往往以刻金镂玉之巧，布藻垂华之饰，寓纳吉求福之意，餍目惬欲而有余，泻心畅神则未足。竹刻独不然，每多自得之趣而不同流于俗好，其清品高致挺然秀出于诸雕之林。余读金坚斋《竹人录》，见其所称古之竹人，非具郑虔三绝，灵襟洒脱，居处出尘，不能下一笔。复谓世人比之以治玉冶铜之大匠，犹未识君子之用心。是则非君子，不能称竹人也。君子者何？有道德贯于内，有功业行于外，文质彬彬者也。当神州陆沉之际，先生力拒日伪职俸，大节无失，其德可验。值百废待兴之时，投身文保事业，筚路蓝缕，其功可表。是先生之为君子可知也。以余事刻竹而成大家，成器千件，四海流传，世多赏音，是先生之为竹人可知也。如先生者，斯乃金坚斋所称之竹人也，不亦宜乎！君子多能，竹人博技，以故先生刻木、刻砚、刻陶，若水之流下，无往而不盈焉。

　　先生为上博前修，余则后进，忝与同列。然先生在日，余尚专力陶埏，不知世有竹刻；先生逝时，余则未仰遗容，无缘尽礼致意。春风不坐，秋水失瞻，念之怅然。今余治竹刻之学十有五年，略有所得，益以不获觐于先生为恨事。所喜先生手泽存世尚多，抚玩之际，觉先生懔懔如生，一艺之传，可以不朽矣！

　　先生哲嗣维坚公此次集先生手刊佳器若干件，彩印出版，用广先生之艺学，

诚为盛事。命余为序，思余小子，学陋德薄，位卑言轻，安敢弁先生之作！惟以雅爱雕镂之道，慕之而未能至，说之而弗能行，亦将以此集为师，而于先生之遗范有所得也。遂不辞焉，乃自致思慕之诚于此，幸以不敏之词附姓名于集中。先生有知，当不以余言为河汉也。

施远

上海博物馆工艺研究部副主任，副研究馆员

第一部分
徐孝穆竹刻综论

竹刻艺术家徐孝穆

1952年到1959年，我在上海工作，先认识唐云，经他介绍，认识徐孝穆同志。徐孝穆1916年生于江苏苏州，是柳亚子先生的外甥，从小侍柳先生左右，深受书画熏陶，是我国著名竹刻大师。解放前，因徐孝穆住进贤路，柳亚子替他写了一个匾，名曰："进贤楼"，后来他迁万航渡路新居，吴作人为他写匾："万航楼"，我因他住在十二楼，是他创作、学习、生活之处，随题"凭栏阁"三字以赠。

我在沪时，得一紫檀笔筒，其色如漆，似枣心木，唐云在笔筒底处写'少其长物'，书法大师白蕉为我画兰，并替我写诗一首："我有刀如笔，安知笔非刀？平时作尘拂，作战当梭镖。"字如龙蛇，婉转飞动；兰如韭草，馨郁沁人。徐孝穆刻之，或深或浅，鬼斧神工，使人惊叹。白蕉又用蝇头小楷为我写一赞语："刻而不刻者为能品，不刻而刻者为妙品，铁笔错落而无刀痕者为神品。"徐孝穆竹刻，不仅保存原作的特征，使人一看，便能分辨某人所作，若如此，不过能品而已；但徐孝穆竹刻，在原作的基础上予以升华，使其更高、更生动、更美，这美是属于徐孝穆自己独具的，所以我说它是妙品和神品。真是"神乎其技矣"。不论深镌浅刻，留青浮雕，有平雕直入的，有薄刀斜披的，无所不能，无所不精。老舍先生生前，赞徐孝穆竹刻"有虚有实，亦柔亦刚"。郭沫若、何香凝、叶遐庵、黄炎培、柳亚子、丰子恺、邓散木等都曾为他的数十册竹刻艺集签题。端木蕻良说："徐孝穆的刻刀能把王个簃的画，吴作人的隶书，王胄的人物，都在刀痕中体现出原作者的个性来，"还说，"孝穆操刀，不但丝毫毕现，而且风骨峥嵘，这就更觉难得了。"

孝穆在刻竹的同时，也向其他方向发展，他刻的宜兴紫砂壶也饶有风味。他还刻砚，也体现了很深的功力。孝穆的艺术，正在向"广"和"深"探索，这是令人可喜的事。

徐孝穆的竹刻有平底、光底、毛底、沙底之分，这是原作所无的，他却能加以创造，使其起伏有致，倍感生色。徐孝穆曾为钱瘦铁刻梅花，常为唐云刻荷花，俨似钱瘦铁、唐云真迹；为谢稚柳刻宋元花鸟，又别具一格。徐孝穆说："竹刻艺术要把画家原作那种气质、个性、风格、精神毕肖地再现。"他

能把朱屺瞻用笔的秃、老、辣表现出来；对关良的戏剧画也能表现其"拙"趣；叶浅予的舞蹈，婀娜多姿；黄胄的《米芾拜月图》，把米元章的癫狂，跃然竹上。

古人有云："物有美恶，施用有宜；美不常珍，恶不终弃。"诚如罗丹说过："美是到处都有的，对于我们的眼睛，不是缺少美，而是缺少发现。"徐孝穆在竹刻艺术中，表现了人所难以表现的美。这是因为，他独具慧眼，能化平淡为神奇，这是最为可贵的地方。

赖少其（1915—2000）

版画家、书法家、原上海美术家协会副主席、安徽省文联主席

（原文刊登于1986年6月11日《人民日报》海外版第七版）

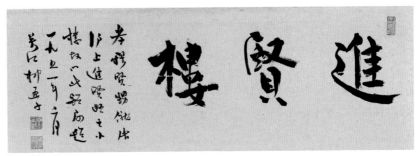

柳亚子题"进贤楼"匾额

赖少其对徐孝穆竹刻有感而书

纤毫毕现 风骨峥嵘

竹子和人类发生感情，而人又把更高的感情赋予竹子，怕要数我国人最早了。在帝舜时代，娥皇女英的眼泪洒在竹子上，就传下了湘妃竹。这传说到目前，还在流传着，还在文艺作品中千万遍的再现。竹子，在我国的传统美学里，被给予以极高的评价。并且，无论男女老幼，对竹子都是爱的，而且都把它和人来作比。

从世界范围来说，中国人用竹篾，纺织成花、鸟、鱼、虫，以及其他各种精巧的艺术品，南方的竹黄雕刻艺术，更富有民族色彩，这些都成为一种特别的贡献，在人们心目中，享有极高的声誉。在中国大地上，各族人民都保有对竹子赞美的传统，北方流传着孤竹君的传说，南方有竹王的传说，用竹子作弓箭，用竹炉烧茶，为竹子写生……竹子和我国人民的生活，结下了不解的缘分。

但是，竹器并不是那么容易保持的，因此，流传到现在的实物并不很多，只能说是幸存下来的。何况，又经过了这场浩劫呢。另外，这些民间艺人，还要靠当时的士大夫们来为他们记载宣扬，否则，好多能工巨匠的名字就淹没无闻了；他们的作品，也随着时代的流失而不复存在了。

我以前得到一个刻制着十八罗汉的山核桃，因为幼年时读过《核舟记》，受它影响，因而写了一篇小记，虽然也是想使这个作品能为后人所知，透露一点消息，使人重视这门艺术！后来，我又搜集到一些竹刻作品，有的已经失去了，有的幸存下来。现存的，有一只笔筒，落款是"湖光山色阮公楼"，小印刻个"阮"字，从刀法和风格上看，至少是明末清初的作品。我也遇到过几件明代的竹刻，但由于收藏不善，虫蠹太甚，实在难以继续保存，那时，我还没有找到合适的方法来保护它，便只好割爱了。另外还保留署名"渔石"的一支笔筒，还有"子安"的一副扇骨。两件东西虽然都已残损，但我还保留着它们，还想着有一天能修整起来。

我在贵州时，也曾喜欢收集玉屏箫，但在流浪生活中，一对也没能保存下来。目前，听说玉屏箫的生产，重新恢复起来，并且得到发展，这是十分可喜的事。另外，湖南的竹黄，也取得了很好的成果。

现在，我看到徐孝穆的竹刻杰作，更有抑制不住的激情。孝穆和我有着特殊的关系。柳亚子前辈和我忘年交时，孝穆还是位青年，但他那种沉思进取

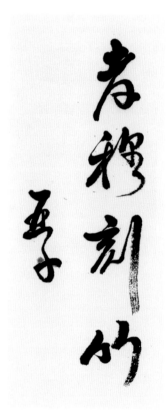

柳亚子题"孝穆刻竹"

的神情，还能浮现在我的面前。前年他把他的刻作拓片拿给我看，想到过去的岁月，眼看他今日的作品，恐怕也只能用"惊喜"两字，才能形容得出的。

孝穆和他弟弟徐文烈同来看我，他们取出一个砚盒盖，要我题几个字，孝穆带回上海再刻。孝穆和文烈都是亚子先生的至亲，我是不能推辞的。当时，由于砚盖致密光洁，不易着墨，他们又急于乘飞机南返，我便题了四句《忆亚老诗》在上面，不计工拙，但求表意而已。不久，收到孝穆寄来的拓片，真是又经历了一番惊喜的场面。他刻得那么认真，那么活跃，使我看到那病中《急就章》，从刀痕中，把当时的情景都记录下来了，这也许是不在场的人所不能了解的。

当我再看到他为瘦石刻的奔马照片时，我就对他有了更进一步的理解了。因为瘦石的画笔和风格，我是熟习的。又看到他刻上海画院院长王个簃的画，吴作人的隶书，黄胄的人物，都能在刀痕中体现出原作者的个性来，这是他的特点。这点是不同一般的，这是至关紧要的地方。以我见到的子安的竹刻来说，如果吹求的话，也还有使人感到圆润有余、锋利不足的感觉。但孝穆操刀，不但纤毫毕现，而且风骨峥嵘，这就更觉难得了。

孝穆在刻竹的同时，也向其他方面发展，他刻的宜兴紫砂壶，也饶有风味。孝穆的艺术，正在向"广"和"深"方面探索，这是令人可喜的事。去年十一月末，收到他寄来的和无非、还有他弟弟文烈的合影，以及他工作的照片，使我未免回忆当年来，他在信中也谈到他有同感，他说了："当年在太平洋战争前夕，与吾兄在香港晤面，倏已四十年，当时吾兄风采尚印在我脑际，然目下皆垂垂老矣，殊感人生短促，事业深长也。"他立意要把有限的生命化作无限的功业，因之工作愈加勤奋不息，在新的艺术的征途上，孝穆会为我国特殊工艺美术作出优异的贡献来的。想到在太平洋战火纷飞的十八天里，我几次去看柳亚老时，他们和廖夫人都在一个楼上避难，当时，孝穆还是一位聪慧沉静的青年，而今天，这位在诗画薰陶中成长起来的孝穆，已经成为一个有为的竹刻艺术家，这决不是偶然的。

端木蕻良 (1912—1996)

现代作家

（原文刊登于1982年《人民日报》，题目为《记竹刻艺术家徐孝穆》）

运刀如笔　浑成自然

书画流传，有千百年的历史，刻竹与书画有密切关系，但年代较晚，大约起始于唐宋年代。金元钰著《竹人录》，褚礼堂有《竹人续录》，秦彦冲有《竹人三录》，金西厓有《竹刻小言》，都足以传竹人的艺名。当代的徐孝穆，撰《刻余随笔》，涉及的面更为广博。上海电视台且摄为纪录片，放映萤光屏上，与观众见面，影响也遍及各地。金针度世，启迪了许多艺坛后进，厥功当然是很大的。

孝穆是江苏吴江县黎里镇人，生于1916年，迄今已逾古稀，双鬓渐斑，在竹刻家中成为老前辈了。他是南社祭酒柳亚子的外甥，自幼颖慧殊常，深得亚子的喜爱，教以诗古文辞，具此渊源，旁通艺事，载更寒暑，清韵斐然，尤其竹刻，深窥堂奥。孝穆早年毕业于上海新华艺术专科学校，他八岁开始学刻印，十岁学刻竹，后又刻砚、刻紫砂壶。刻竹则追慕明代朱氏三家的刻工，又研究清代周芷岩的刀法，积数十年的经验，所有作品，无不运刀如笔，浑成自然。凭着他掌握的一柄小刻刀，把各派书画家的笔法气韵，全部表现出来。不必见款，人们一望而知这是某名人的书和某名人的画，一无爽失。

1940年，他随着亚子，旅居九龙，这时亚子忙着编撰《南明史稿》，约百万余言，孝穆为之抄录。及香港沦陷，仓皇出走，他的早期刻件，及在港名人为之题诗，全部散失，这时他非常痛惜的。

解放后，他又随着亚子得识何香凝、叶遐庵、郭沫若、沈雁冰、傅抱石及老舍等，都为他题竹刻拓本册。1963年，老舍夫妇宴请唐云、黄胄、傅抱石、荀慧生于东来顺肴馆，他也在被邀之列。流杯飞觞，朵颐大快，老舍索他刻竹，翌日他即把这晚宾主尽欢之状，撰一小文，并将刻就扇骨相赠，遒劲婀娜，兼而有之。老舍得之大喜，为题八字："有虚有实，亦柔亦刚。"

他在上海，居住进贤路，既而移居沪西万航渡路。赖少其访问他，因所居为第十二层楼，适于高瞻远瞩，便为他题"凭栏阁"三字。他刻竹之余，又复刻石，自称"竹石斋"。

我到他寓所，触目都是他的刻件，举凡矮几笔筒、杯盘皿匣以及手杖文镇，大都是唐云为他画，由他自己刻的，可谓集唐画之大成。而唐云家里的玩

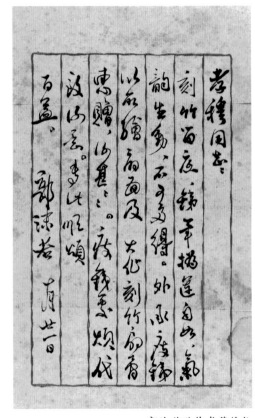

郭沫若致徐孝穆信札

赏陈设品，都是孝穆所刻，也可谓积徐刻之大成。沿壁设一玻璃长橱，那是特制的，专列他竹刻臂搁。这许多东西，有平雕的，有浮雕的，阴阳深浅，各极其妙，平刀直入，薄刀斜披，各尽其法。有刻名人像，如柳亚子、鲁迅、邹韬奋、梅兰芳等，还有刻自己的侧面像，神态宛然，而鬓发纤细，罗罗清疏，洵属难能可贵。更有趣的，有一次，唐云往访，恰巧孝穆不在家，唐云等候片刻，戏就案头刻就的唐云所画臂搁，在背面绘一小幅画，倚树有屋，屋后别有一较高的乔木，复略具山坡，境极清旷，又留句："冒雨访孝穆，不遇，作此而去。一九六五年八月二十九日大石。"原来大石是唐云的别号。孝穆回来看到了，甚为欣喜，即将此画镌刻，永留纪念。艺术家们这种情趣之作，可谓妙品。他的弟子詹仁左、钱明直及儿孙刻艺亦佳。这几位所刻，一股拢儿陈列在这长橱中，形形色色，令人目不瑕给。

前年，英国李约瑟博士八十寿庆，国际科技史研究所通讯院士胡道静特请谢稚柳画小竹枝，更请孝穆刻一臂搁，为李约瑟博士的寿礼。博士得之，喜出望外，来华接见了他，欢然握手，赞不绝口，从此孝穆的竹刻震动了西方艺坛，各刊物纷载其事，这个荣誉，确实名副其实，不是幸致的。

这是多么兴奋人心的好消息啊！出版社搜集孝穆的精品杰作，汇刊为《徐孝穆刻竹》，公之于世。美玉腾辉，玫璇呈采，一编在手，似登宝山，我故乐观其成，承不弃，委为一跋，爰识数语，以附骥尾。

<div align="right">

郑逸梅 (1895—1992)

现代作家、文史学家

（原文刊登于1983年4月3日《文汇报》）

</div>

点点滴滴忆恩师

1972年至1975年的三年时间，我在上海市美术学校求学。在上山下乡的年代里，我是属于非常幸运的了。美校的专业课程培养了我的绘画能力，但我从小喜爱刻竹的兴趣一直伴随着我的业余时光。我经常拿着我的竹刻作品去请教学校的老师，其中就有邵洛羊先生和汪偶然先生。他们都是些德高望重的艺术家。但在那个"史无前例"的年代中，两位先生只能在图书馆管理图书和打扫环境卫生，而图书馆和卫生工具堆放间作为先生们的栖身处，倒是我每天必去的地方。两位先生见我酷爱刻竹，便介绍我去向刻竹大师徐孝穆先生学习，使我兴奋不已。

一段日子后，我手持两位老师的信函，来到位于河南路上的上海博物馆，见到了仰慕已久的徐孝穆老师。他和蔼可亲，宛若父辈，并邀我周日去进贤路他的府上。

20世纪70年代的上海，百姓的住房普遍紧张，徐老师家住在一个老式石库门房子的三楼，不宽敞，但师母善于理家，居室显得很是洁净舒适。徐老师的竹刻作品陈列在玻璃橱中。我第一次见到如此众多技艺精湛的竹刻作品，真是大开眼界。这些作品中有柳亚子的书法，唐云的花鸟、山水，吴作人的书画，老舍、郭沫若、茅盾、钱瘦铁等不少名人大家与徐老师合作的作品。这些作品告诉我，徐孝穆老师不是一位普通的竹刻家，他是一位综合型艺术大家。在日后的交往中我知道，徐老师早年在新华艺专学习的是音乐专业，柳亚子先生是其姨夫，从事文物科学研究工作，刻竹是他的爱好，果然如此！

以后的我每周日基本上都是在老师家度过的。我会带上自己的习作去求教老师。多年的交往中，老师向我精心传授了他的刻竹技艺，而更重要的是老师不断教育我要做一个有理想，有道德，对社会有贡献的人。老师在艺术上享有盛名，但艺术爱好丝毫不影响老师对本职工作的敬业精神。他主持上海博物馆的科学实验室工作，在馆藏文物的研发及科学保护方面，取得一定成就。"文革"中出土的明代说唱本，已是腐浊不堪的一堆烂纸，在他精心研究整理后，居然将一堆烂纸通过科学和传统工艺将其层层揭开复原，并影印出版发行。这些重大科研成果，都是在徐老师的组织指导下完成的。他常对我

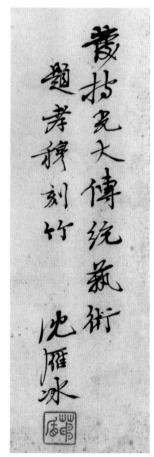

茅盾题"发扬光大传统艺术"

说："兴趣爱好和本职工作两个关系一定要处理好，公事和私事也一定要处理好。"

老师交友甚广，既有权贵富豪，也有平民百姓，但老师对周围的朋友都一视同仁，从不会厚此薄彼。记得在20世纪80年代初，水彩画家冉熙在"文革"后与徐老师联系上了，他们是新华艺专30年代的校友，由于各种原因，曾一度中断了交往。这时的冉熙先生很困难，虽然艺术水平很高，但无人知晓。徐老师邀请了沈柔坚、唐云、邵洛羊等上海美术界的领导及名流相聚，隆重推介冉熙先生，为他积极筹办画展，作文在媒体上宣传，使美术界认识这个被埋没多年的水彩画大家。在徐老师的老同学中有生活困难的，他也经常会用自己有限的稿费予以接济。

中国民主促进会在"文革"后恢复活动，徐孝穆老师全身心地参与关心组织的各项活动。他与吴若安先生商量筹建民进建人艺术学校事宜，并亲自担任校长，多年来为社会培养了一批书画刻竹艺术人才。20世纪90年代中期，上海交通大学筹建文化事业管理专业，徐老师多次带病前往指导、授课，从不计报酬。

在徐孝穆老师诞辰一百周年的纪念日里，回想起与老师相处的点点滴滴，缅怀老师高尚的人品，精湛的艺术，几十年中我从老师身上所学到的一切，都使我终身受益。之后我在大学里为学生上课的时候，老师的为人师表的形象一直浮现在我眼前，一直是我的表率，学好老师的艺术不易，学好他的人品更难。纪念徐孝穆老师，更需要今天的青年一代好好学习老一辈艺术家的人品、艺品，使我们优秀的民族精神、璀璨的传统艺术得以代代相传，继承发扬。

詹仁左

上海交通大学海派文化研究所常务副所长、教授

徐孝穆先生刻竹初识

　　古镇黎里，江南知名。自宋室南渡，衣冠世家，多有择居者。久之，明德敦学之风因袭，崇文笃艺之习流播。降及近代，艺文才俊尤标清望：柳亚子之诗，顾无咎之词，蔡冠雄之印，乃至徐孝穆之竹刻，亦犹是也。

　　孝穆先生之世系、生平，俱见其哲嗣维坚先生所著《竹刻人生》一书，不复赘述。先生天资高迈，禀赋超逸，又承诗礼旧族之遗泽，垂髫之际，庭闱之间，于传统人文素养，已颇多涵蓄。伯祖徐世泽善书，得何蝯叟绍基精髓，因自号"次蝯"，翰墨声誉，海内有闻。姨丈柳亚子工诗，为南社盟主，以诗文鼓吹革命，因与毛泽东有文字交，驰名近代。先生少时，奉手徐、柳诸长亲，启智自然高出常人。先生研习刻竹，可溯源于小学时期，初问业于沈研云先生。其时，往来黎里之竹刻名家，尚有盛泽黄两泉、黄山泉仲昆，及同里凌祥云先生。两泉依其婿，常寓西当弄；祥云则缘其姻戚故，间或来黎小住。先生请益沈氏以外，于黄、凌诸家，求教与否，今已不可知。然黎里竹刻艺术氛围之浓郁，可见一斑。稍长，先生往读苏州中学。迨毕业，又负笈黄歇浦，先后求学于上海美专音乐系，新华艺专国画系、音乐系，国立音专钢琴选修科，均成绩优异。世家子弟，继而接受新式教育，就艺术修养而言，兼具传统根基与新派眼光，此今人鲜有全备者矣。先生志节皎然，乱世中多以教职自给。解放以还，方入上海博物馆参加文博工作，致力于文博科研，直至退休。先生身后，以刻竹名垂青史，察其传略，实则余事也。

　　前人刻竹，雕刻并举。雕镂愈多，作家气愈重；刻画益多，书卷气益浓。众所周知，竹刻乃文房雅玩，素求幽眇深远之致，缠绵悱恻之情，是为上流。而先生刻竹，自始至终，偏重刻画，且能心手相应，映照文心。凡"刻"，多指阴刻。细分，无非毛刻、浅刻、深刻三类。难者，刻画之初，必先解读原作，或悉心起稿，分条缕析，再分别施以恰当之技艺，方成合璧。先生以其精微洞察之眼力，机智灵动之刀法，使既成之书画，与将成之竹刻，神采相系，无可懈击。先生刻竹之法，一柄单刀何其简单，而所成又何其高逸。

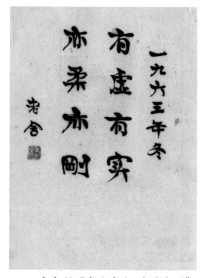

老舍题"有虚有实 亦柔亦刚"

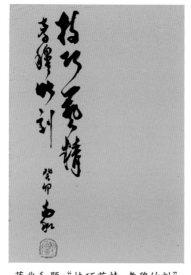

蒋兆和题"技巧艺精 孝穆竹刻"

予尝见前人书论，有"锋用八面"之说，而于先生则可易为"刀用八面"，庶几允当。先生尝刻诸家写意墨荷，时而浅削，时而深切，时而迅疾，时而迟滞，如操缦者绰、注、吟、猱，信手挥洒，气足神完。工毕，则唐云、江寒汀、程十发诸家风格气韵，仍各具本色，一目了然，而先生竹刻家之本色，亦悄然彰显矣。王季迁鉴画有："能"、"逸"、"神"三品。能者，功夫也；逸者，才情也；神者，以自家之功夫，毕现自家之才情。由是观之，先生之竹刻，备功夫，具才情，雅而达，涵而畅，誉为神品，绝非谀辞也。今值先生百年诞辰，谨志小文，以为纪念。

汝悦来
吴江博物馆副馆长

徐孝穆的竹刻艺术风格

竹刻是中华民族特有的一门传统造型艺术。明代中后期，在文人墨客的倡导和推崇下，竹刻逐渐与中国传统的诗书画印融汇，演绎成独具特色的高雅艺术。它被文人雅士作为书斋案几清逸脱俗的陈设，乃至抒情遣怀、审美意趣的载体和人格理念、品行操守的象征。

竹刻艺术品的种类繁多，以雕刻技法分类有平面雕和立体雕两大类。平面雕以留青、阴刻为主；立体雕以浮雕、圆雕、透雕为主。圆雕大都取材竹根，因材施雕，刻成人物、动物、蔬果等摆件；透雕即镂空雕，往往与其他雕法配合使用，在雕刻香薰时使用最多。平面雕中的阴刻，又可以分为线刻、浅刻、深刻、陷地深刻等。在各类竹刻艺术作品中，浅刻与中国传统绘画和书法联系最紧。竹刻艺术家们以刀代笔，以竹子为载体，在竹材上运用线条、块面等表现手段，将书、画、诗、印等艺术形式融为一体，塑造艺术形象，反映社会生活，表现主观情趣，赋予竹子以新的生命，将观赏性与实用性结合在一起，给人们提供艺术欣赏和审美愉悦。

父亲徐孝穆竹刻主要采用的是阴刻中的浅刻技法，通常是在竹子的表面奏刀，种类有臂搁、笔筒、扇骨、镇纸、手杖等。父亲研究效法最多的是周芷岩。周芷岩（1675-1763），清雍正乾隆年间，上海嘉定人氏。他能诗画，犹擅竹刻，以浅浮雕及平刻为主，既得书画的灵气，又兼雕刻天赋，刀法简洁，运用自如，自然脱俗，一改明代及清代早期用高浮雕或深刻多层的风格，自成一代名家。父亲的竹刻创作，与周芷岩的作品比较接近，能以画法施之刻竹，刀法变化，拗突抑扬，纤细曲折，刀笔混为一体，潇洒自如。而且，父亲徐孝穆的竹刻作品，在采用浅刻的方法来表现中国传统的写意画的创作上有所突破，墨韵意境用铁笔在坚硬的竹子上刻划，不仅风骨峥嵘，而且清秀自然，雕刻的痕迹完全融合于绘画书法之中，刀法变化无常，于无规律中创造出属于徐孝穆自己的规律和风格，形成了徐孝穆独有的艺术风格，开创了竹刻与中国传统写意画完美结合的先河。一般来说，竹刻作品大多属于工艺美术范畴，但是，父亲徐孝穆将自己创作的竹刻作品升华成为了竹刻艺术品。

父亲交往合作的一大批中国画家，多数擅长写意画。与父亲徐孝穆合作最

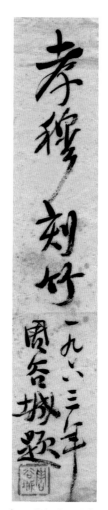

周谷城题"孝穆刻竹"

多的国画大师唐云，是海派国画代表之一，笔墨融北派的厚重与南派的超逸于一炉，清丽洒脱，生动自然。唐云画父亲刻的竹刻作品，都是采用中国画的笔法墨韵来表现大自然的各种景色。如翠鸟荷花、假山小鸡、自然山水、池塘青蛙、柳塘泛舟、竹枝鸣蝉、寒梅盛放等等臂搁笔筒，其中婀娜的荷花、残破的荷叶、毛茸茸的小鸡、沉着老辣的梅桩、顺水摇曳的水草、云雾朦胧的山水、粗壮的竹竿和清秀的竹叶等，国画大师以柔软的笔锋形成水墨变换的写意表现，变成了竹刻大师用钢刀在竹材面上的刻划。浓墨深刻，刀意纵横，尽情挥洒；淡墨水晕，披刀与浅浮雕相间，轻如飘云，生动混成；枯笔残墨，精雕细刻，如蜿蜒游丝。相异多变的刀法，在粗细、深浅、强弱、曲直之间，毫无呆板停怯，再现了《竹人录》所云"浅深浓淡，勾勒烘染，神明于规矩之中，变化于规矩之外，有笔所不能到而刀刻能得之"。父亲徐孝穆手中的刻刀，就像中国画大师手中的毛笔，意到、笔到、神到，随心所欲，功夫毕现刀刃之间。

父亲竹刻吴作人画的戈壁骆驼臂搁是一件不可多得的精品。淡淡的地平线横贯画面，远处隐约可见几个蒙古包，三匹骆驼随着身着皮袄的驼夫前行。父亲用浅薄披刀刻画了浅浅的地平线，突显了草原的深邃和开阔，画家用大片墨韵表现的骆驼绒毛，在雕刻家的刀下既有墨的韵味，又有驼毛的质感，松软间渗透古代石刻"犍陀罗"风格，驼的四蹄舒缓而有力度，饱蕴了沙漠之舟顽强的生命力，整幅画面虚实有致，主次分明，折射出茫茫旷野浓郁的生活气息。

上海中国画院画师谢之光画的写意猫竹臂搁，一只猫蹲坐在大石头上，寥寥几笔，猫的眼睛炯炯有神，尾巴只是淡淡的一拖。父亲在镌刻时，把尾巴刻深刻重，再看这只猫，精神抖擞，虎虎有生气，特别是这条尾巴，尤其传神。

钱瘦铁书画的《咏梅》词意双面刻臂搁，正面画了几乎满幅的老梅树干，枯笔干墨，含蓄深沉；树干上攀缘着新枝，花蕾拥簇相连，繁花盛开似锦。臂搁背面的竹黄上，行草书写毛泽东咏梅词一首。在竹臂搁的背面雕刻，因受到竹子向内弯的弧度影响，奏刀的角度比较难把握，父亲徐孝穆把满幅的书法雕刻得清秀隽永，笔法毕现。臂搁正面的老梅树干，经过雕刻后，画家笔

下的枯笔焦墨，凝拙沉厚，粗犷老辣，体现了年代的沧桑和生命力的顽强；几枝新梅，刀法爽利，炯炯富有生气；盛开的花朵和待放的花蕾，婉约妩媚。老干新枝，相互映衬，配上背面的诗词书法，每一位欣赏者都可以从中获得足够的审美情趣。

著名长寿国画家朱屺瞻的晚年画作，笔墨雄劲，气势磅礴，画面纵横交错，不拘一格，百岁时为父亲竹刻画的墨竹，竹叶层层叠叠，稚拙憨放，簇拥成团，叶尖有如他那时的书法，秃头枯笔敦厚，别有韵味。父亲刻出了其用笔独有的沉着苍劲和拙朴，唐云看了朱屺瞻画父亲刻的作品，感慨地说："只有孝穆侬才可以把朱屺老的画在竹头上这样刻出来啊！"

父亲徐孝穆在竹刻创作的同时，还创作了一批在其他材质上面浅刻的雕刻作品，主要有砚台上的石刻作品、砚台盖和木质笔筒上的木刻作品、紫砂茶壶上的壶刻作品等，还有少量的象牙扇骨刻、锡砚盖刻、广漆文具盒刻、椰壳刻、藤手杖刻等。由于都是采用浅刻的表现方式，用刻刀表现书画艺术的方式基本上是相同的。但是，由于材质的区别，父亲在镌刻的方法上，恰到好处地把握了不同之处，完整体现书法绘画的韵味。一般来说，竹刻相对而言最难镌刻，其难度在于竹子的纹理丝路，刀法掌握不好，最容易恰丝，一旦出现，整个作品全功尽弃。石刻的难度在于石头坚硬和各种石材质地不同，硬则脆，石材容易随刀爆裂，掌握得当，愈发具有金石的质感，自然浑成，如果把握不当，失控爆裂，就可能破坏了线条而失型，而且石质本身和中国画水墨韵染相去甚远，要在坚硬的石头上刻出笔法墨韵，是比竹刻木刻更加不容易做到的。紫砂壶刻的难度在于刀刃之下腕力使用的恰到好处，因为未经进窑烧制的紫砂质地比较松，奏刀必须刚劲现于松软，实中有虚，虚中见力，意到则收。父亲徐孝穆创作和留存的这些石刻、木刻、壶刻的砚台、笔筒、茶壶作品，都具有很高的艺术观赏和实用收藏价值。

徐维坚

徐孝穆子

徐孝穆的艺术交往

在祖国传统艺术领域里，父亲徐孝穆从事竹刻、书法、篆刻、绘画创作，不辍耕耘几十年，也是广交朋友的几十年。他一生创作的上千件竹刻作品，除了一部分自书自画自刻的以外，大多数与画家书法家朋友合作完成。他从与朋友合作创作出的一件件艺术珍品，以及与朋友艺术交往建立发展的友谊中，获得充分的乐趣和享受，与其说是在艺术创作，不如说是以艺交友，以艺会友。

与父亲合作的艺术家不胜枚举，当代著名的书画家就有叶恭绰、汪亚尘、王陶民、陈半丁、蒋兆和、江寒汀、吴作人、肖淑芳、傅抱石、唐云、谢稚柳、陈佩秋、程十发、钱瘦铁、黄胄、周昌谷、来楚生、王个簃、朱屺瞻、谢之光、沈尹默、白蕉、赖少其、张大壮、关良、应野平、陆俨少、丰子恺、周碧初、叶浅予、黄幻吾、亚明、尹瘦石、韩美林、乔木、吴青霞、富华、顾公度、徐元清、严国基等等。书画家们为父亲的竹刻专门书写绘画，父亲以自己独到的审美眼光和雕刻技艺，进行艺术再创作，用一柄小刀把绘画书法作品雕刻出来，书画家的不同笔法用不同的刀法加以升华，刻出每个人艺术作品的不同韵味和风格，书法、绘画、雕刻，传统艺术珠联璧合，相映生辉。

把父亲徐孝穆引入艺术之门的是他的叔祖父徐世泽，号芷湘，清同治举人、书法家，因佩服晚清杰出书法家何子贞（绍基，别号蝯叟），又取"次蝯"别号。父亲从小跟叔祖父学习书法，并对篆刻、竹刻产生了浓厚的兴趣。父亲最初刻竹，都是在现成的竹制折扇的扇骨上，绘画或书写后雕刻，有些是自书自画自刻，更多的是由芷湘公书写绘画。徐芷湘是他早期艺术创作的主要指导老师，也是他早期竹刻作品的主要合作者。

父亲于20世纪30年代在上海新华艺专求学，时任新华艺专教务长的汪亚尘十分欣赏这个年轻学生的艺术天分，把他介绍给国画教师王陶民，并结识了国画教授潘天寿、诸闻韵、诸乐三等。汪亚尘让父亲在课余时间到自己家里来给予指导。在汪亚尘家，父亲认识了齐白石、张大千、徐悲鸿几位艺术大师，欣赏了他们精湛的画艺。从1934年父亲在新华艺专读书，到1947年汪亚尘赴美国耶鲁大学任教，父亲创作的很多竹扇骨上的雕刻，是汪亚尘专门为他绘画书写的。

唐云是父亲一生中艺术合作最多的画家。唐云1935年在上海大新公司举办个人画展，父亲与唐云相识，从此两人开始交往。后来父亲在上海博物馆工

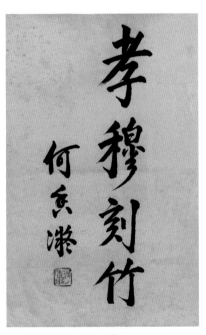

何香凝题"孝穆刻竹"

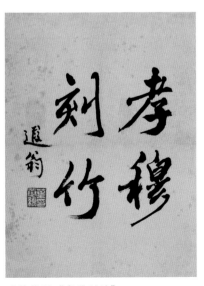

叶恭绰题"孝穆刻竹"

作，唐云在上海画院，合作交往更加频繁。父亲因为喜爱竹刻治印，把自己的寓所称为"竹石斋"，唐云有个别号"大石居士"，画室名"大石斋"，"大石斋"和"竹石斋"是他们经常在一起切磋艺术、聊天喝酒的地方。徐孝穆的"竹石斋"所用的文具用品，凡是适合雕刻的，几乎全部成了雕刻艺术品，包括臂搁、笔筒、印泥盒、印章盒、文具盒、笔架、砚台、砚台盖、茶叶罐、茶壶、手杖，其中落款"唐云画孝穆刻"居多。唐云也喜欢把画室里的用品陈设加以雕刻，其中不少是请父亲刻的。一天下午，唐云独自一人冒雨来看父亲，父亲外出不在家里，唐云在父亲的刻案上看见一件自己画蔬果、孝穆镌刻的竹臂搁，顿时产生画意，在臂搁的背面竹黄上，画了一幅山水，并书"冒雨访孝穆不遇作此而去"。父亲回来见了，随手镌刻了下来。两位艺术家的妙手偶得，充满自然情趣，故事和作品一起留存了下来。

上海国画院画师钱瘦铁早年旅日期间和郭沫若交往甚密。1963年秋天，父亲因公出差北京，临行前选了一把精美的折扇，与老朋友钱瘦铁商量合作创作，作为礼物送给郭老。钱瘦铁在扇骨的一侧草书"鹰击长空鱼翔浅底 毛主席词意似 沫若同志正之 叔厓写 孝穆刻"，另一侧画了一幅飞鹰游鱼图。父亲把扇骨刻好，带到了北京，抽时间拜访郭老，不巧郭沫若出差外出不在家里。父亲把与钱瘦铁合作的竹刻折扇和随身带去的作品拓本交给工作人员，并留下一张便条。第二天，郭沫若派秘书来到徐孝穆所住的沙滩红楼故宫博物馆研究所，送回拓本并写了一封亲笔信，还题写了"徐孝穆刻竹 郭沫若题"签条。郭沫若在信中写道："刻竹留底，铁笔拚运自如，气韵生动，不可多得……"

国际数学大师陈省身是唯一获得世界数学领域最高奖项"沃尔夫数学奖"的华裔数学家，夫人郑士宁是父亲二舅郑桐荪的长女。陈省身夫妇晚年在南开大学定居。夫妇俩兴趣广泛，非常喜爱中国的传统艺术。1985年，父亲在上海锦江饭店三次与陈省身夫妇聚晤，谈古论今交流艺术，赠送自己的竹刻和治印。陈省身看到父亲徐孝穆的作品，为其取得的艺术成就而高兴，数学大师动情地说："我很羡慕你能够一生从事艺术创作啊！"

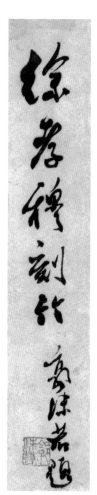

郭沫若题"孝穆刻竹"

徐培蕾

徐孝穆女

第二部分
徐孝穆作品赏鉴

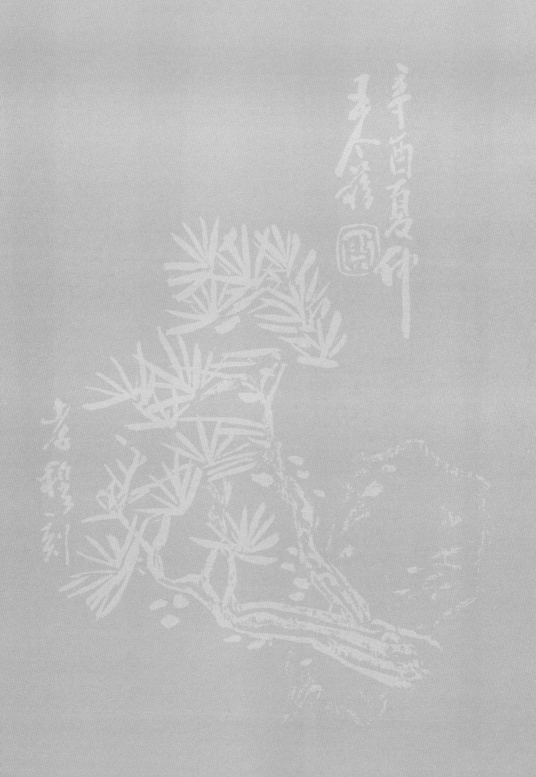

每日报平安书画扇骨

绘画书法：徐芷湘
材　　质：竹
尺　　寸：31.5厘米
年　　代：1930年
书法内容：日薄花房绽　风和麦浪轻　夜
　　　　　来微雨洗郊坰　正是一年春好
　　　　　近清明

鼠贪书画扇骨

绘　　画：	汪亚尘
书　　法：	徐芷湘
材　　质：	竹
尺　　寸：	32厘米
年　　代：	1933年

书法内容：右军之书　末年多妙　当缘思
　　　　　虑通审　志气和平　不激不
　　　　　厉　而风规自远

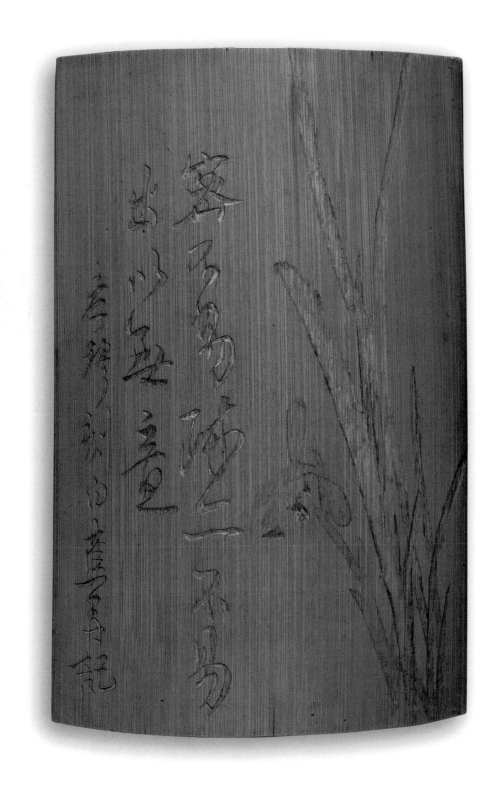

兰花臂搁

绘　画:	白蕉
材　质:	竹
尺　寸:	13.5×8.5厘米
年　代:	1958年
题　识:	密不易　疏亦不易　出以无意

刻竹图臂搁

绘　画：唐云
材　质：竹，漆面
尺　寸：24×7厘米
年　代：1959年

发奋图强臂搁

书　法：沈尹默
材　质：竹
尺　寸：29×4.5厘米
年　代：1959年

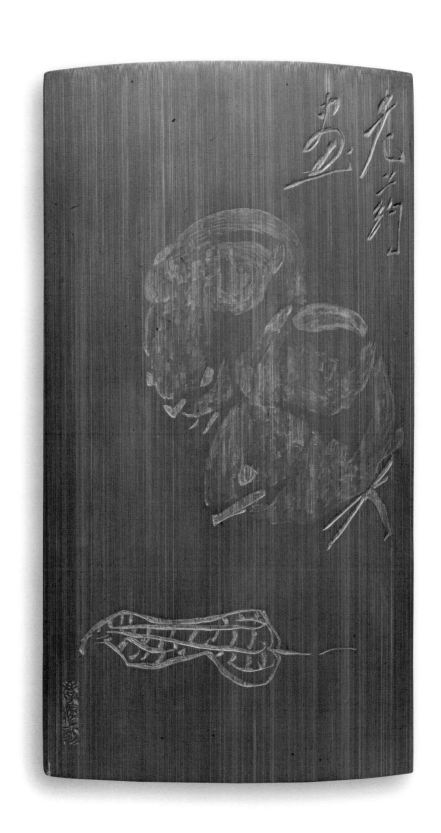

小鸡长生果臂搁

绘　画：唐云
材　质：竹
尺　寸：17×9厘米
年　代：20世纪50年代

七绝诗书法扇骨

书　　法：柳亚子
材　　质：竹
尺　　寸：32厘米
年　　代：1950年
书法内容：联盟领导为工农　百战完成解放功
　　　　　此是人民新国庆　秧歌声里万旗红

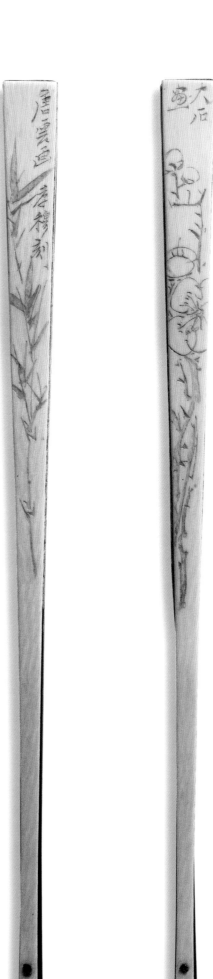

梅花秀竹扇骨

绘	画：	唐云
材	质：	象牙
尺	寸：	29.5厘米
年	代：	1959年

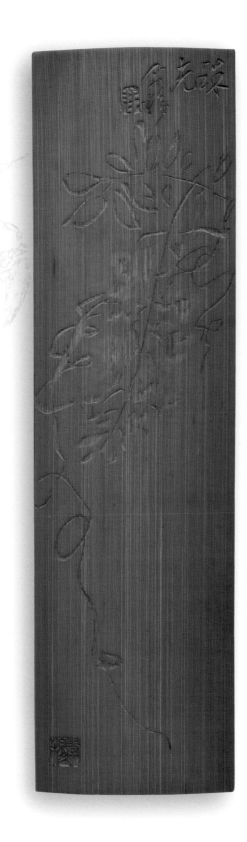
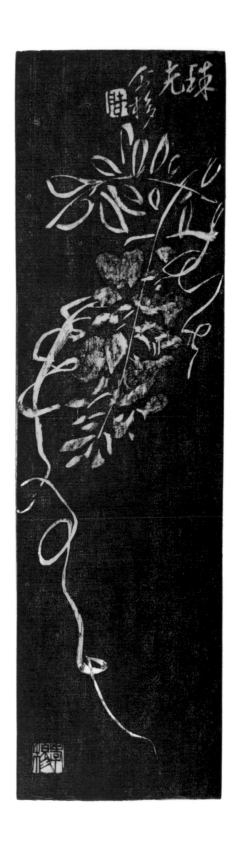

珠光臂搁

绘　　画：王个簃
材　　质：竹
尺　　寸：16.5×5厘米
年　　代：1960年

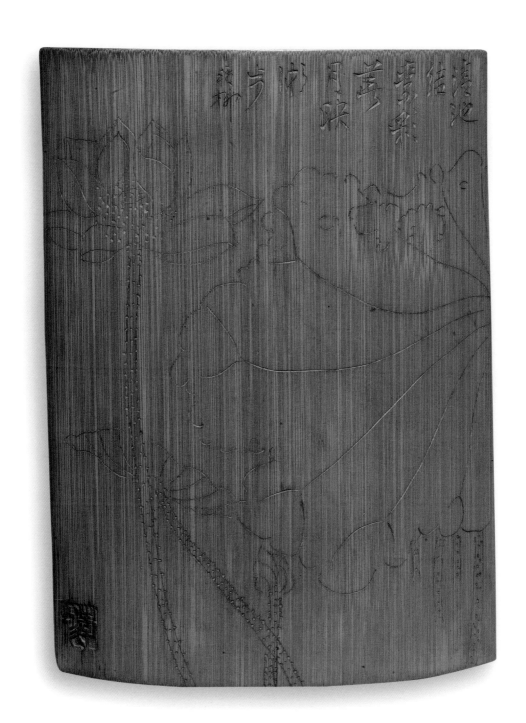

工笔荷花臂搁

绘　　画：谢稚柳
材　　质：竹
尺　　寸：14.5×11厘米
年　　代：1960年
题　　识：清池结素彩　华月映微步

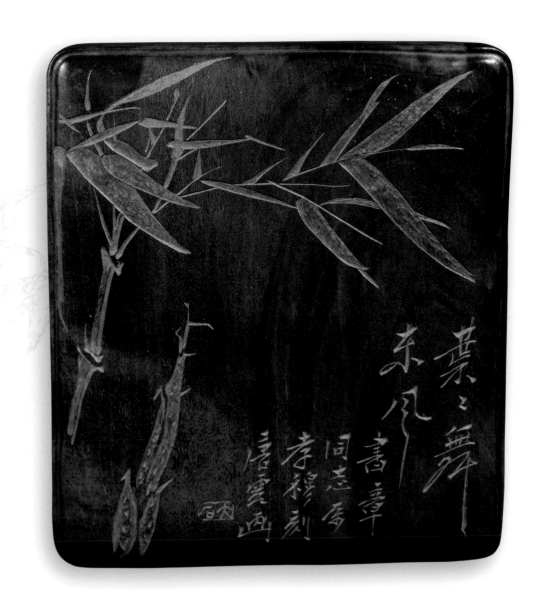

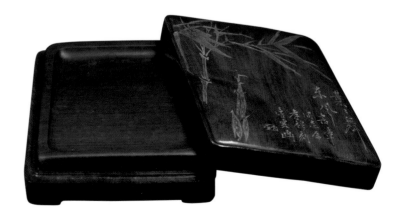

春竹砚

砚盖绘画：唐云
材　　质：红木
尺　　寸：13×12厘米
年　　代：20世纪60年代
题　　识：叶叶舞东风
收　　藏：白小鲁

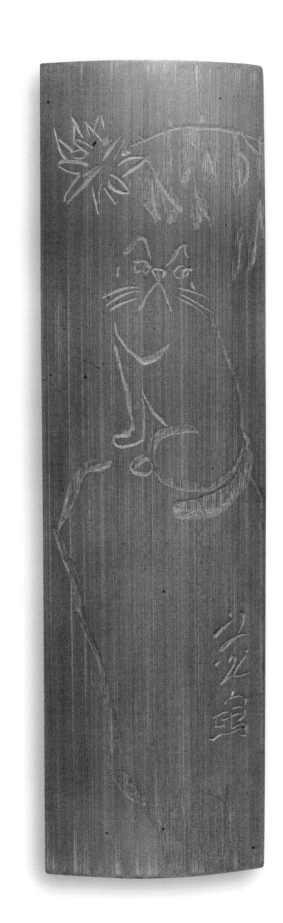

写意猫臂搁

绘　　画：谢之光
材　　质：竹
尺　　寸：23×6.5厘米
年　　代：1961年

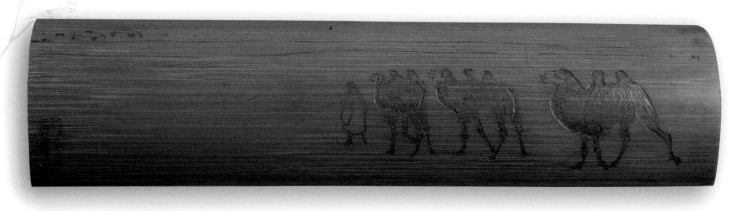

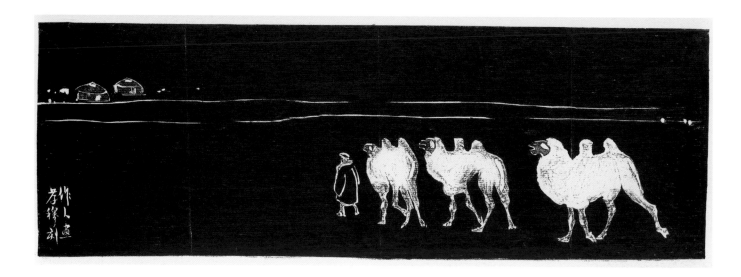

戈壁骆驼臂搁

绘	画：吴作人
材	质：竹
尺	寸：9.5×35 厘米
年	代：1961年

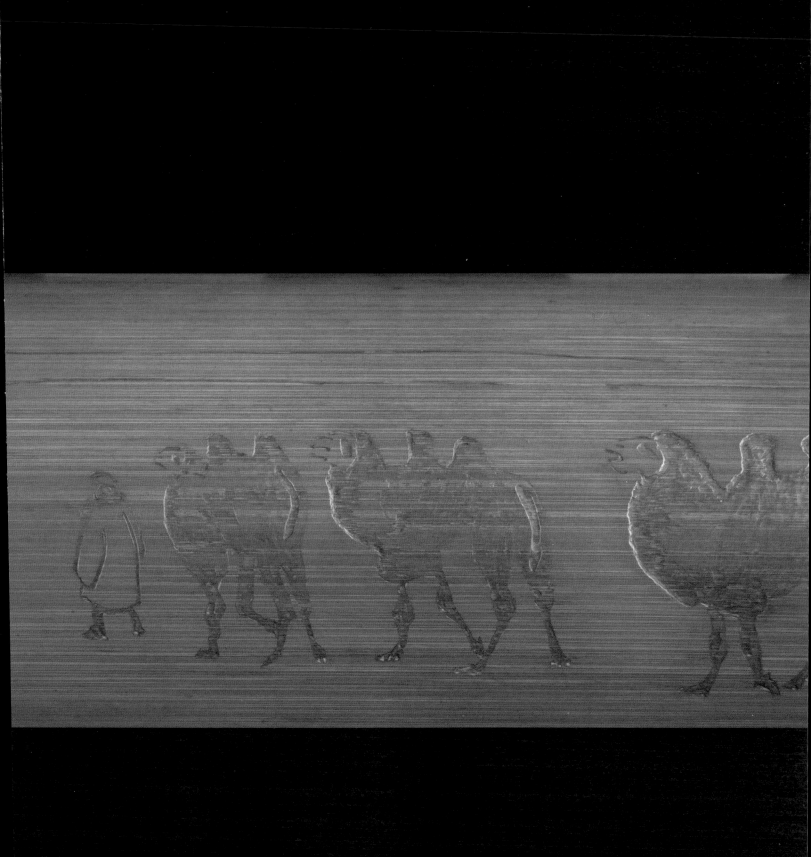

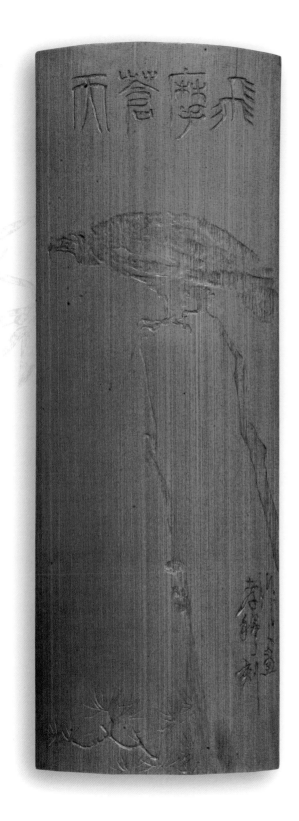

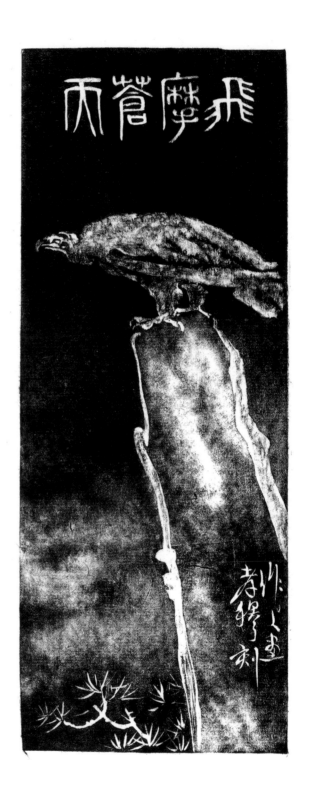

秃鹰图臂搁

绘　　画：吴作人
材　　质：竹
尺　　寸：21×7.5厘米
年　　代：1962年
题　　识：飞摩苍天

行书臂搁

书　　法：叶恭绰
材　　质：竹
尺　　寸：23×7厘米
年　　代：1961年
书法内容：谁怜直节生来瘦　自许高材老更刚

藏族姑娘臂搁

绘　　画：叶浅予
材　　质：竹
尺　　寸：26.5×8厘米
年　　代：1963年

徐孝穆　竹刻艺术作品集

43

毛泽东《采桑子·重阳》臂搁

书　　法：毛体
材　　质：竹
尺　　寸：7.5×19.5厘米
年　　代：20世纪60年代

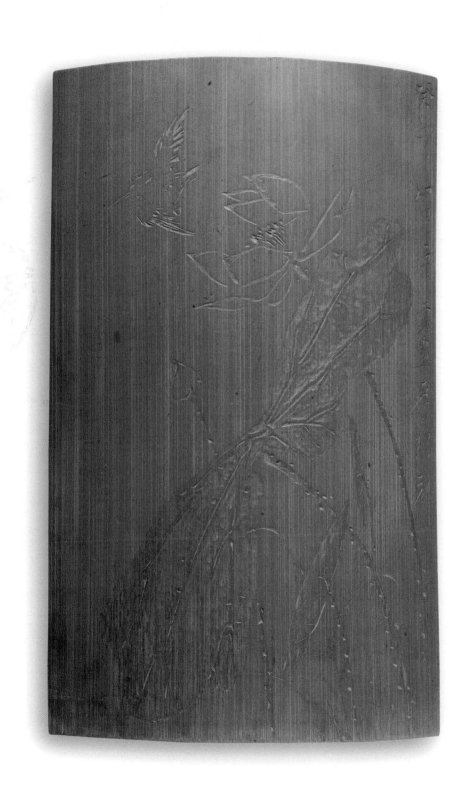

翠鸟荷花臂搁

绘　　画：唐云
材　　质：竹
尺　　寸：21×12.5厘米
年　　代：1963年

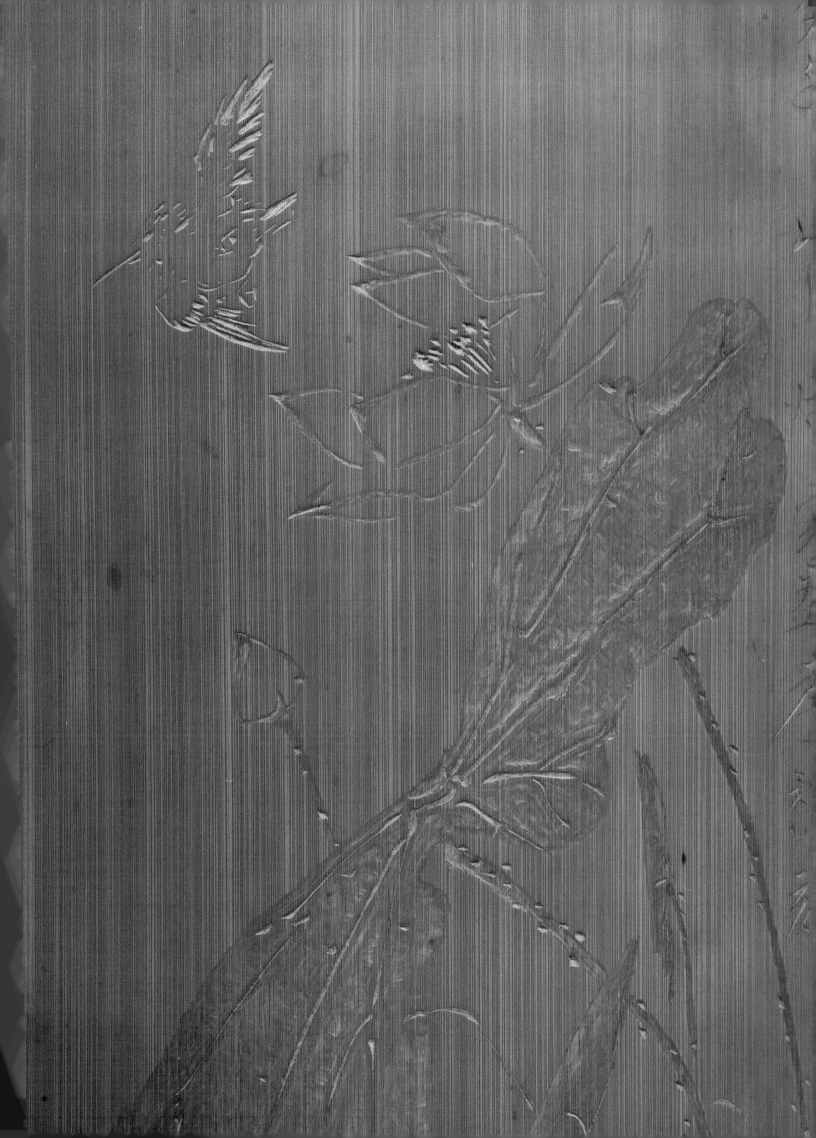

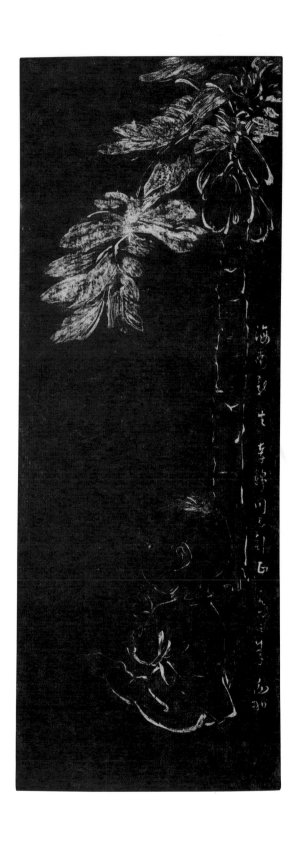

海南新生臂搁

绘　　画：蒋兆和
材　　质：竹
尺　　寸：22.5×7.5厘
　　　　　米
年　　代：1963年

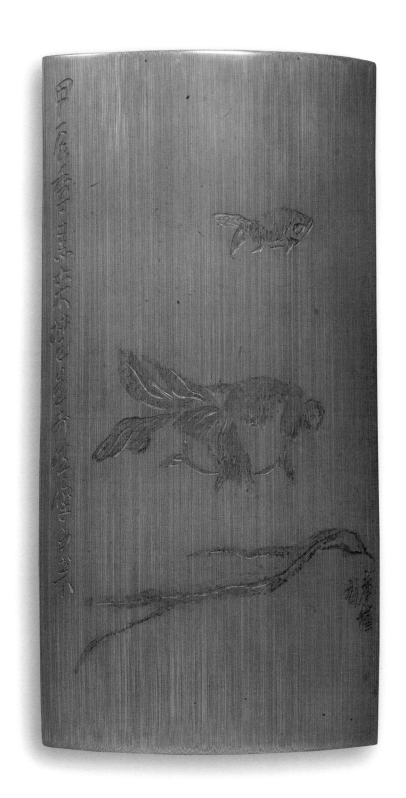

金鱼水草臂搁

绘　　画：来楚生
材　　质：竹
尺　　寸：24.5×13.5厘米
年　　代：1964年

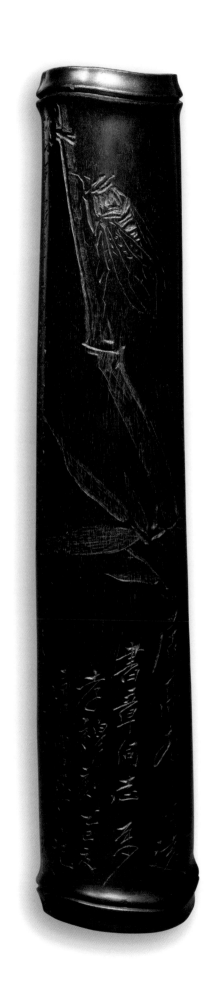

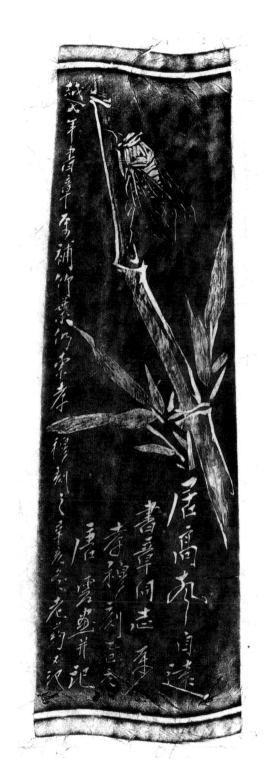

竹枝鸣蝉臂搁

绘　　画：唐云
材　　质：黑檀木
尺　　寸：25×5厘米
年　　代：1965年
题　　识：居高声自远 书章同志嘱　孝穆
　　　　　刻 乙巳夏 唐云画并记
　　　　　越七年　书章嘱补竹叶 仍索孝
　　　　　穆刻之 辛亥冬老药又记
收　　藏：白小鲁

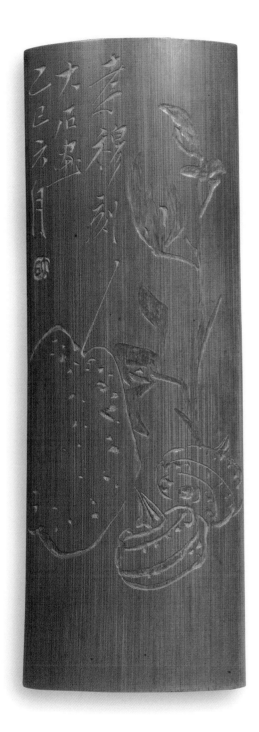

双面便条臂搁

绘　　画：唐云
材　　质：竹
尺　　寸：22×7.5厘米
年　　代：1965年
竹黄面题识：冒雨访孝穆不遇　作此而去

山下旌旗在望，山头鼓角相闻。敌军围困万千重，我自岿然不动。

早已森严壁垒，更加众志成城。黄洋界上炮声隆，报道敌军宵遁。

毛主席《西江月·井冈山》唐云敬书

井冈山诗意双面臂搁

绘画书法：唐云
材　　质：竹
尺　　寸：27.5×9.5厘米
年　　代：1965年
竹黄面书法内容：毛泽东《西江月·井冈山》

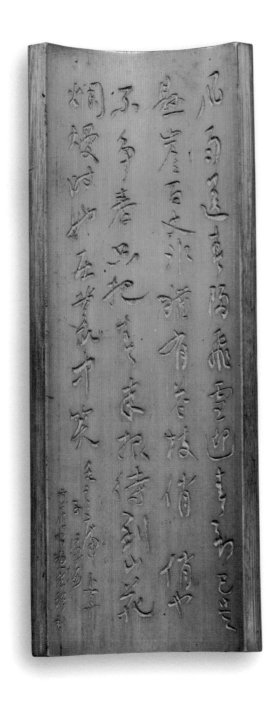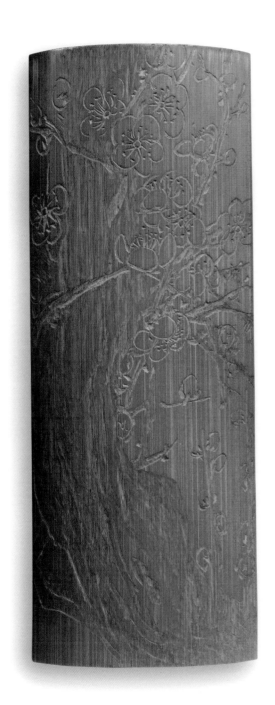

咏梅诗意双面臂搁

绘画书法：钱瘦铁
材　　质：竹
尺　　寸：24.5×9.5厘米
年　　代：1965年
竹黄面书法内容：毛泽东《卜算子·咏梅》

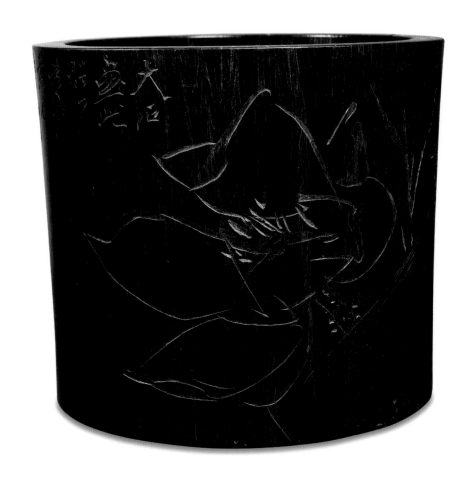

荷花笔筒

绘　　画：唐云
材　　质：红木
尺　　寸：高20厘米　上直径21.4厘米　下
　　　　　直径20.4厘米
年　　代：1965年
题　　识：大石画此赠孝穆老兄自刻之

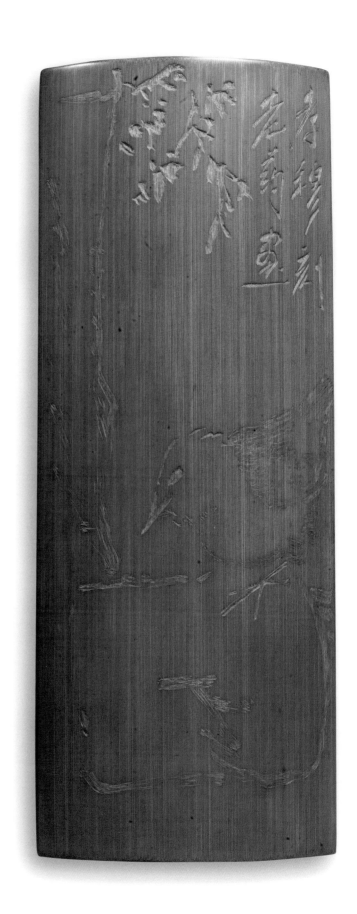

假山小鸡臂搁

绘　　画：唐云
材　　质：竹
尺　　寸：23.5×9厘米
年　　代：20世纪60年代

鱼柳图臂搁

绘　　画：陈佩秋
材　　质：竹
尺　　寸：16.5×7厘米
年　　代：20世纪60年代

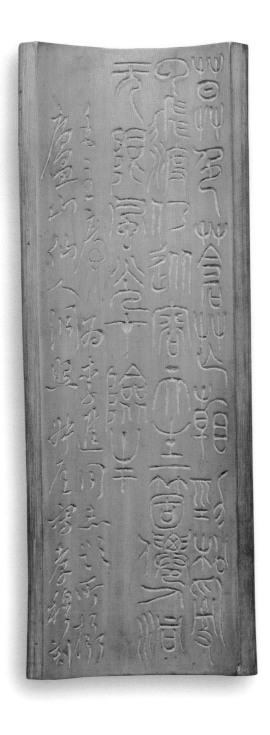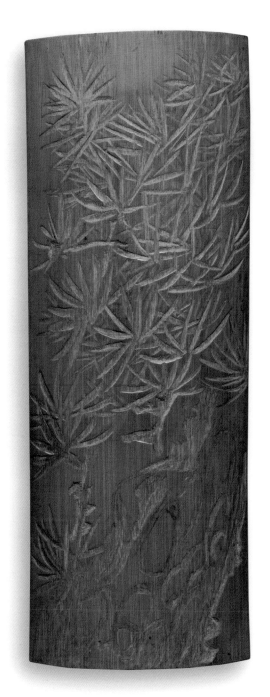

劲松双面臂搁

绘画书法：钱瘦铁
材　　质：竹
尺　　寸：24.5×9厘米
年　　代：20世纪60年代
竹黄面小篆书法内容：毛泽东《七律·为李进同志题所摄庐山仙人洞照》

毛泽东《七律·登庐山》臂搁

书　　法：徐孝穆
材　　质：竹
尺　　寸：27.5×9厘米
年　　代：20世纪60年代

毛泽东《渔家傲·反第二次大围剿》臂搁

书　　法：沈剑知
材　　质：竹
尺　　寸：12.5×8厘米
年　　代：20世纪60年代

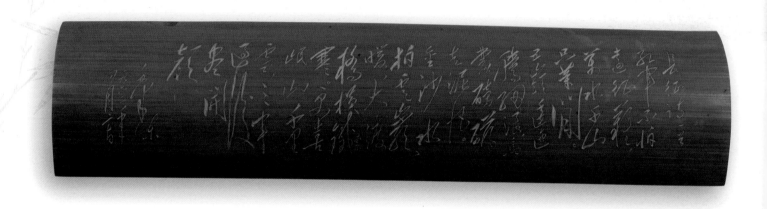

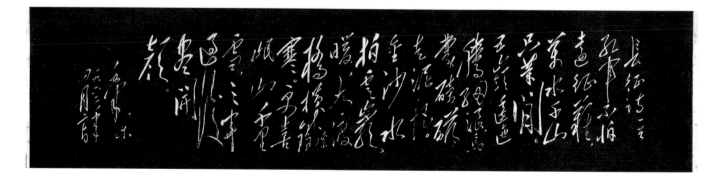

毛泽东《七律·长征》臂搁

书　　法：毛体
材　　质：竹
尺　　寸：9×38.5厘米
年　　代：20世纪60年代

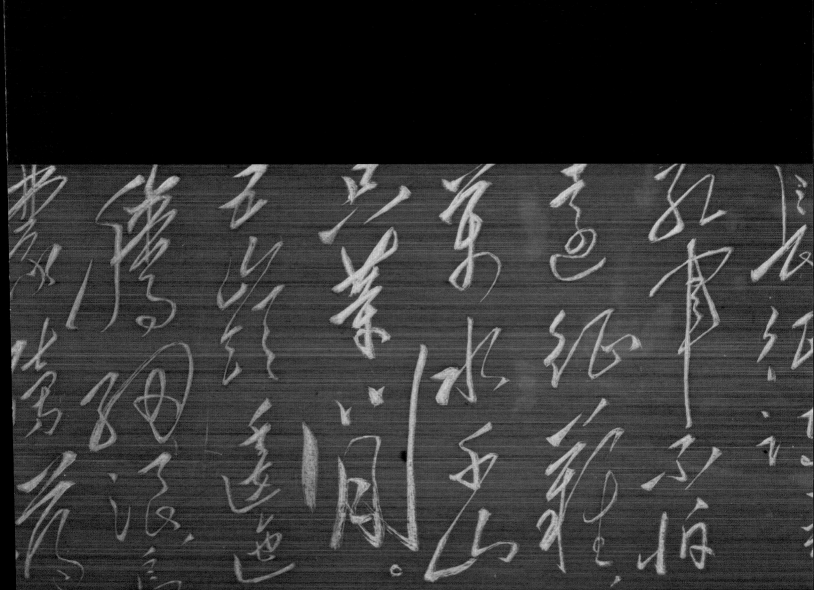

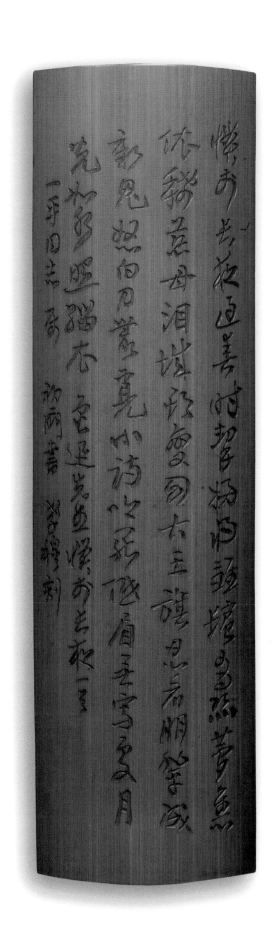

鲁迅诗臂搁

书　　法：来楚生
材　　质：竹
尺　　寸：30×8.5厘米
年　　代：20世纪60年代
收　　藏：王时驷

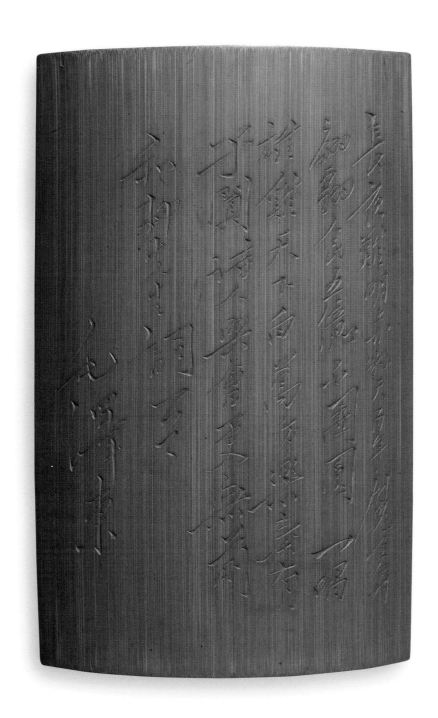

毛泽东《浣溪沙·和柳亚子先生》臂搁

书　　法：毛体
材　　质：竹
尺　　寸：18.5×11厘米
年　　代：20世纪60年代

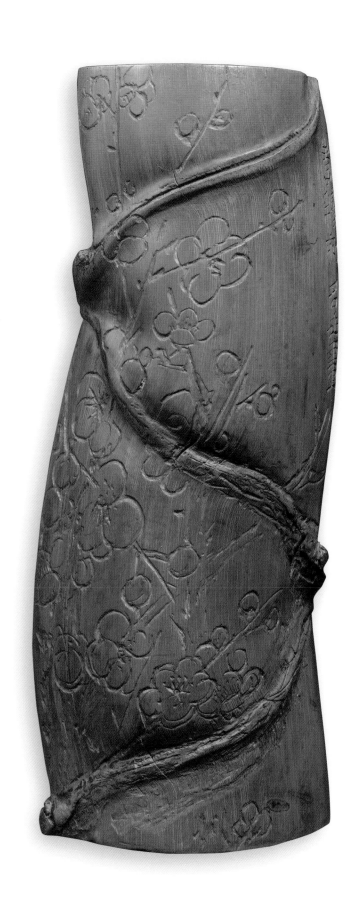

梅花佛肚臂搁

绘　　画：承名世
材　　质：佛肚竹
尺　　寸：17.5×7厘米
年　　代：20世纪60年代

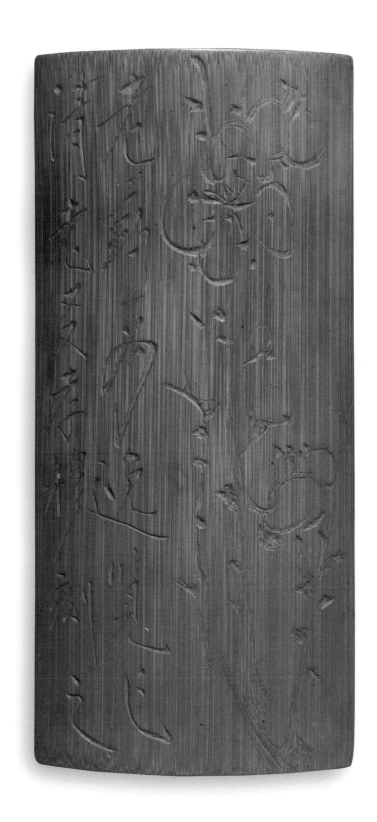

梅花小品臂搁

绘　　画	：	唐云
材　　质	：	竹
尺　　寸	：	13.5×6厘米
年　　代	：	20世纪60年代
题　　识	：	老药为逸览作　请老友孝穆刻之
收　　藏	：	唐逸览

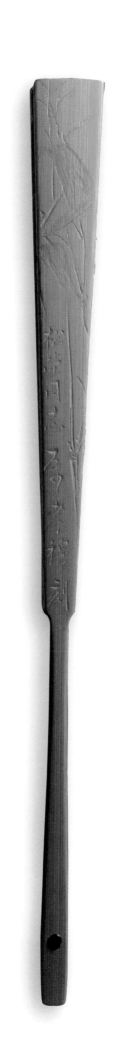

梅花翠竹扇骨

绘　　画：唐云
材　　质：竹
尺　　寸：23厘米
年　　代：20世纪60年代
收　　藏：袁松堂

水仙枇杷扇骨

绘　　画：唐云
材　　质：象牙
尺　　寸：31.5厘米
年　　代：1960年

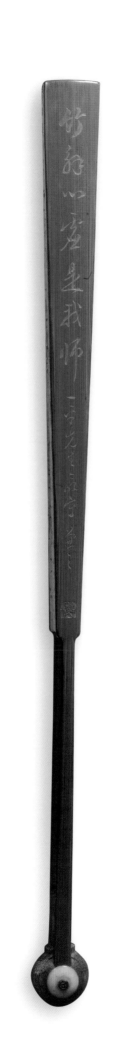

清竹书画扇骨

书法绘画：沈剑知
材　　质：竹
尺　　寸：30.5厘米
年　　代：20世纪60年代
书法内容：竹解心虚是我师
收　　藏：王时驷

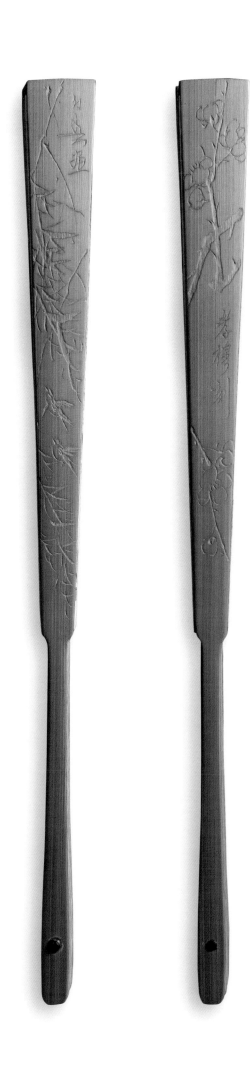

春柳梅枝扇骨

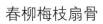

绘　　画：黄幻吾
材　　质：竹
尺　　寸：23厘米
年　　代：20世纪60年代
收　　藏：徐培芙

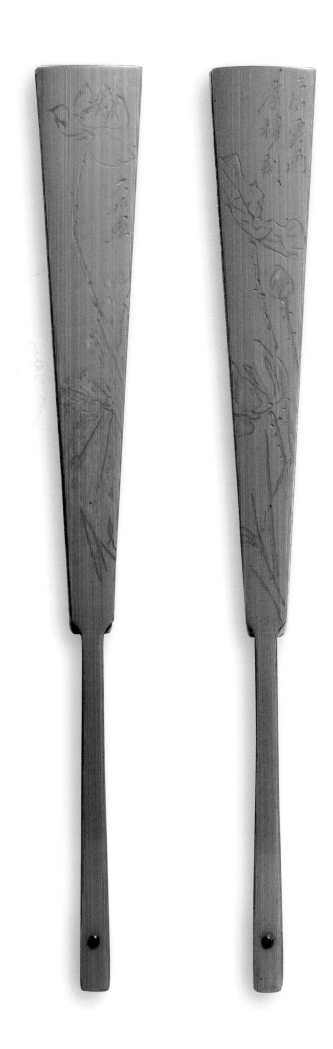

荷花扇骨

绘　　画：唐云
材　　质：竹
尺　　寸：31厘米
年　　代：20世纪60年代

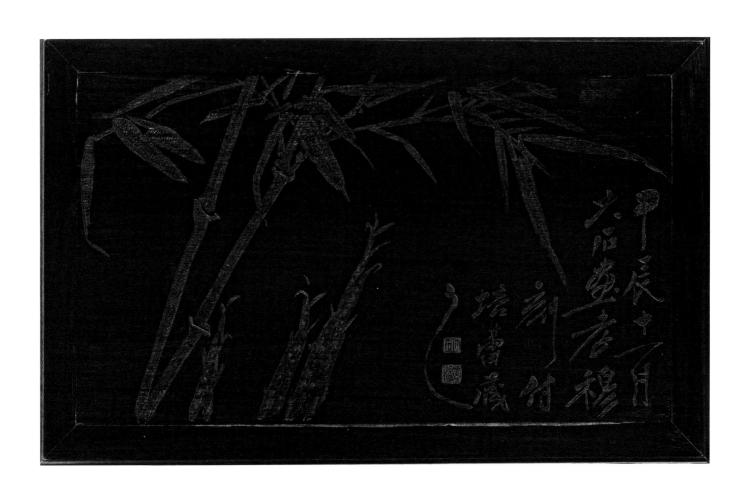

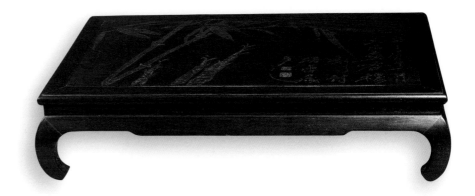

清竹茶几

绘　　画：唐云
材　　质：红木
尺　　寸：53×32.5厘米
年　　代：1964年
收　　藏：徐培蕾

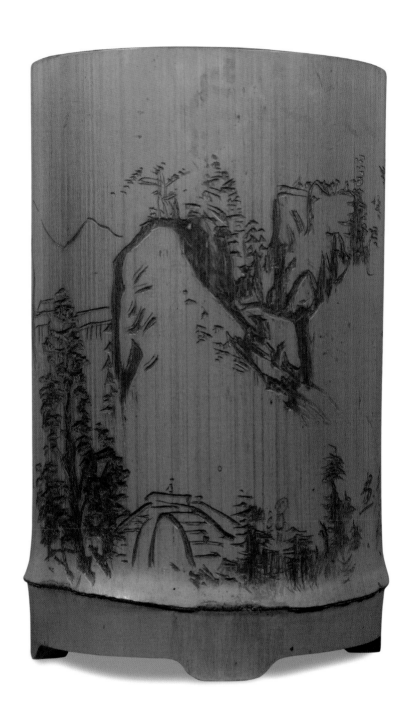

山水留青笔筒

绘　　画：唐云
材　　质：竹
尺　　寸：高19.5厘米　直径12厘米
年　　代：20世纪60年代

山水瘿木笔筒

绘　　画：唐云
材　　质：瘿木
尺　　寸：高12.5厘米　直径9.5厘米
年　　代：1966年
收　　藏：白小鲁

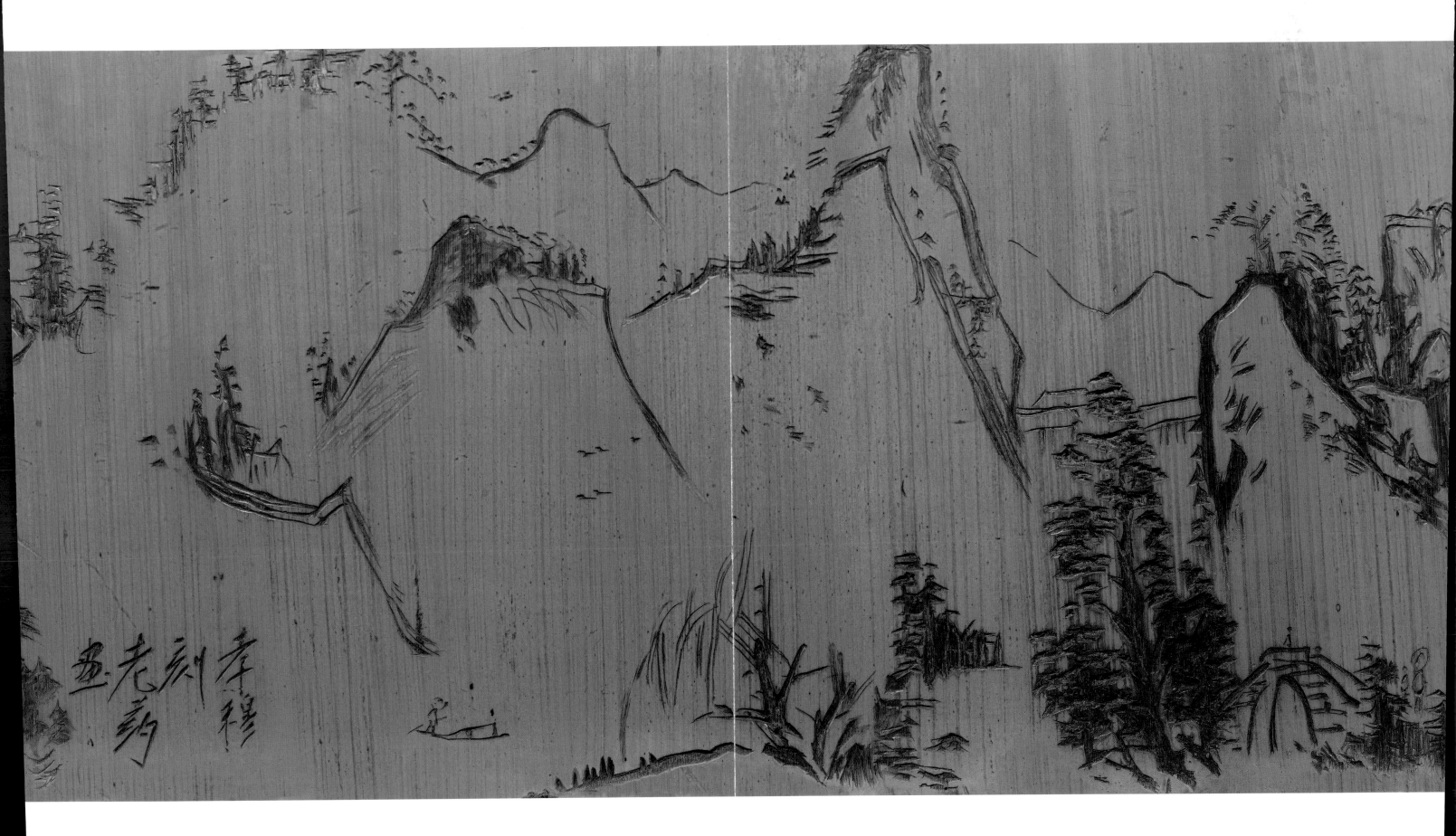

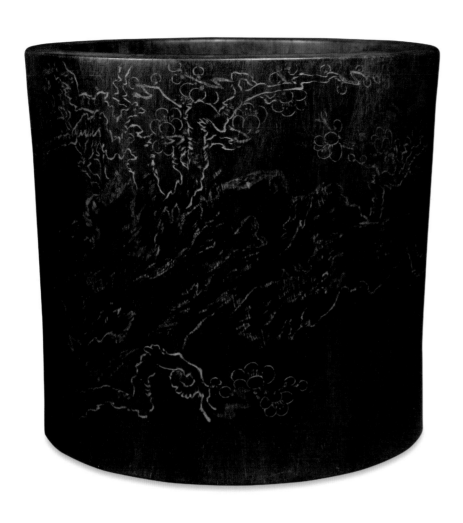

李方膺诗意笔筒

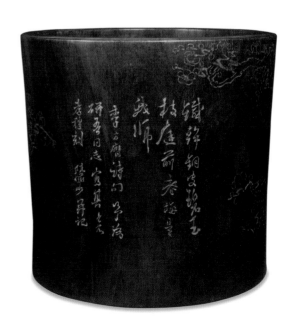

绘画书法：	陆俨少
材　质：	紫檀木
尺　寸：	高19厘米　上直径21厘米
	下直径20厘米
年　代：	20世纪60年代
题　识：	铁干铜皮碧玉枝　庭前老梅是我师
	李方膺诗　予为研吾同志写其意
收　藏：	李小虎

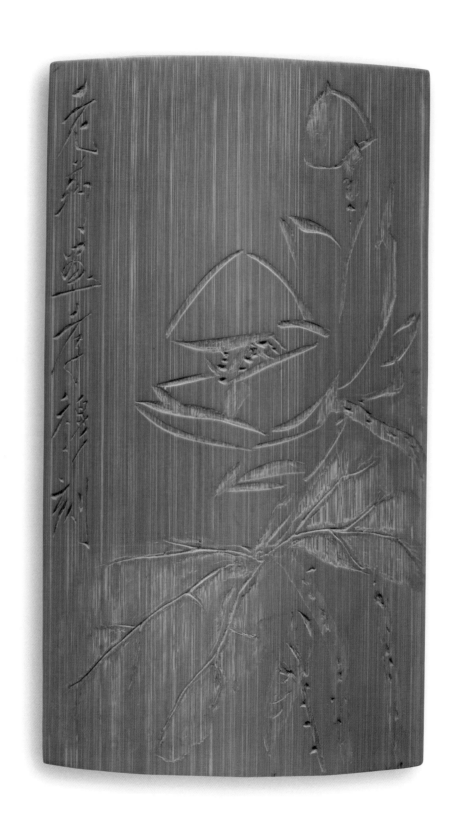

荷花臂搁

绘　　画：唐云
材　　质：竹
尺　　寸：16×9厘米
年　　代：20世纪60年代

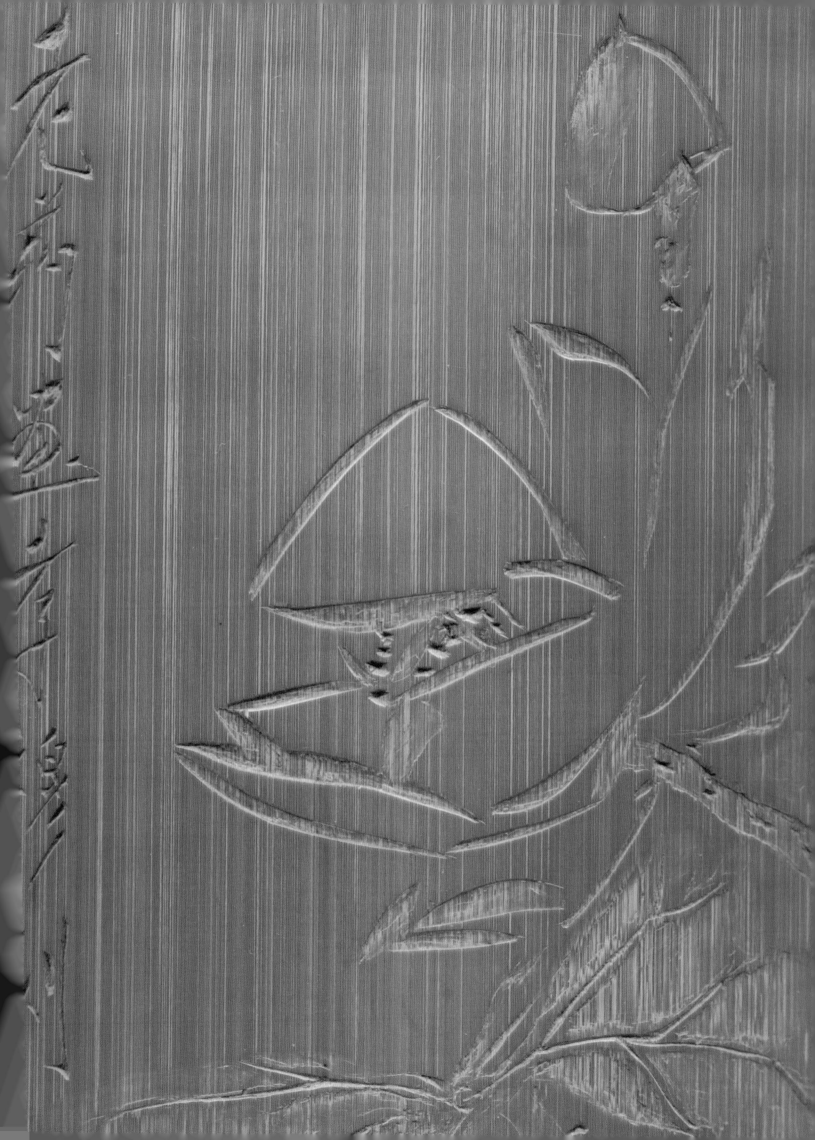

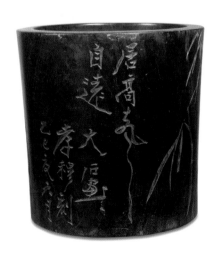

杨柳知了笔筒

绘　　画：唐云
材　　质：红木
尺　　寸：高16厘米　上直径16厘米
　　　　　　下直径15厘米
年　　代：20世纪60年代

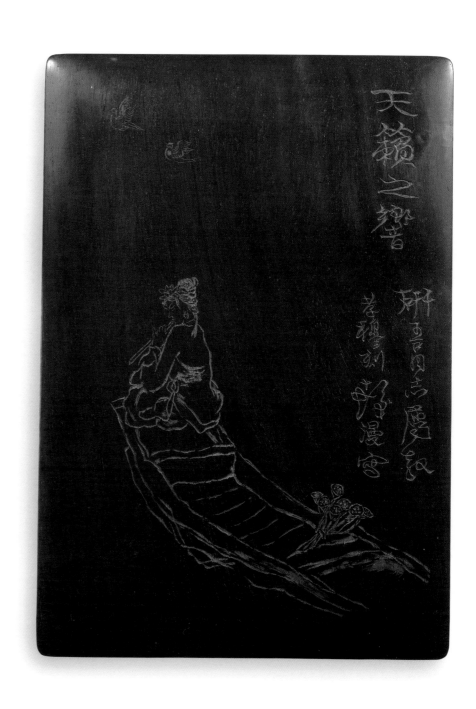

船女吹箫砚

砚盖绘画：程十发
材　　质：红木
尺　　寸：21.5×14.5厘米
年　　代：20世纪60年代
题　　识：天籁之音
收　　藏：李小虎

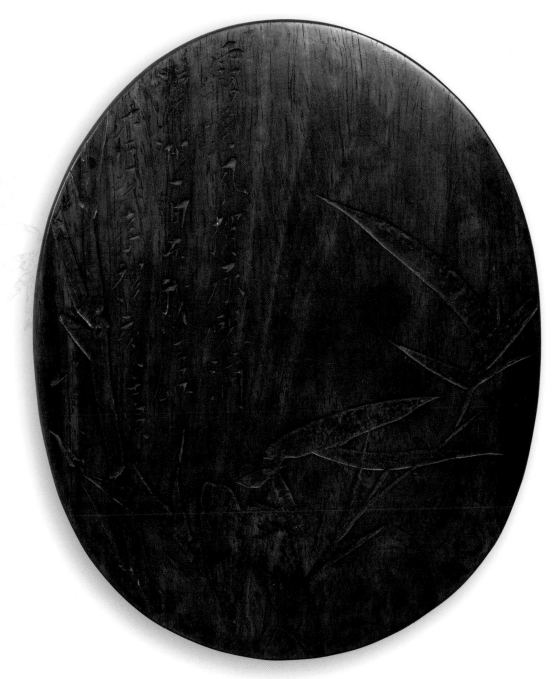

潇湘露叶砚盖

绘　　画：唐云
材　　质：红木
尺　　寸：18×14.5厘米椭圆
年　　代：1962年
题　　识：露叶风梢承砚滴　潇湘一曲在我庐
收　　藏：唐逸览

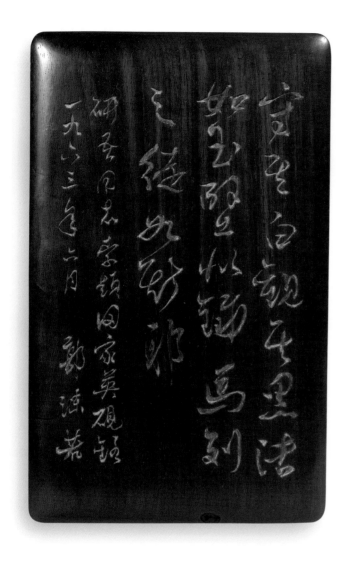

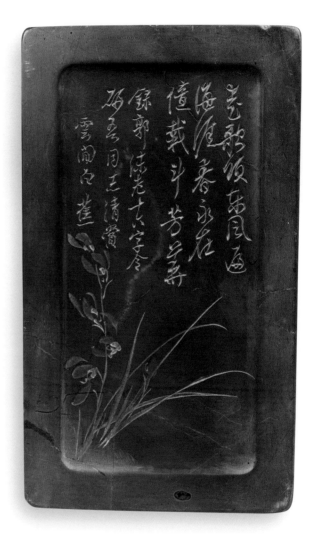

田家英砚铭砚

砚盖书法：郭沫若
材　　质：红木
书法内容：守望白观无黑　洁如玉坚似
　　　　　铁　马列之徒如斯耶　研吾同
　　　　　志索题田家英砚铭
砚底书画：白蕉
材　　质：端石
书画内容：郭沫若十六字令词并画兰
尺　　寸：19×12×4厘米
年　　代：1963年
收　　藏：李小虎

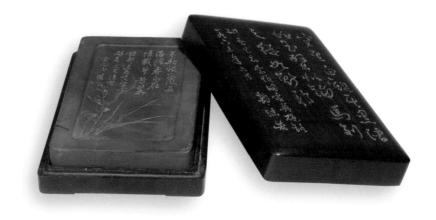

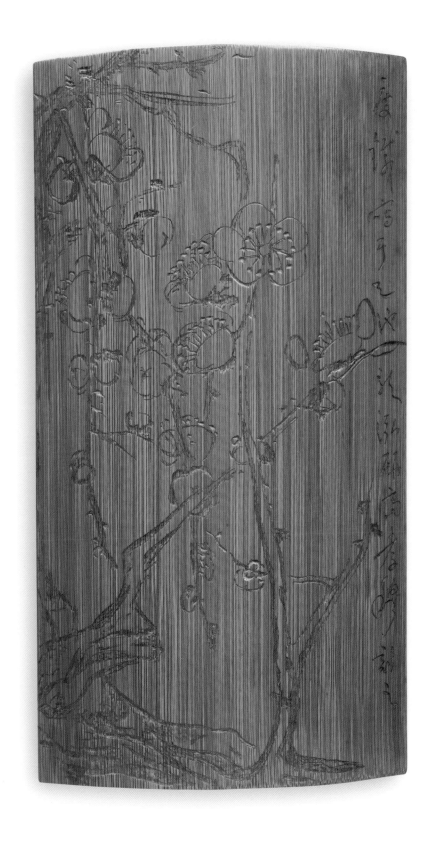

春梅臂搁

绘　　画：钱瘦铁
材　　质：竹
尺　　寸：15.5×8厘米
年　　代：1960年

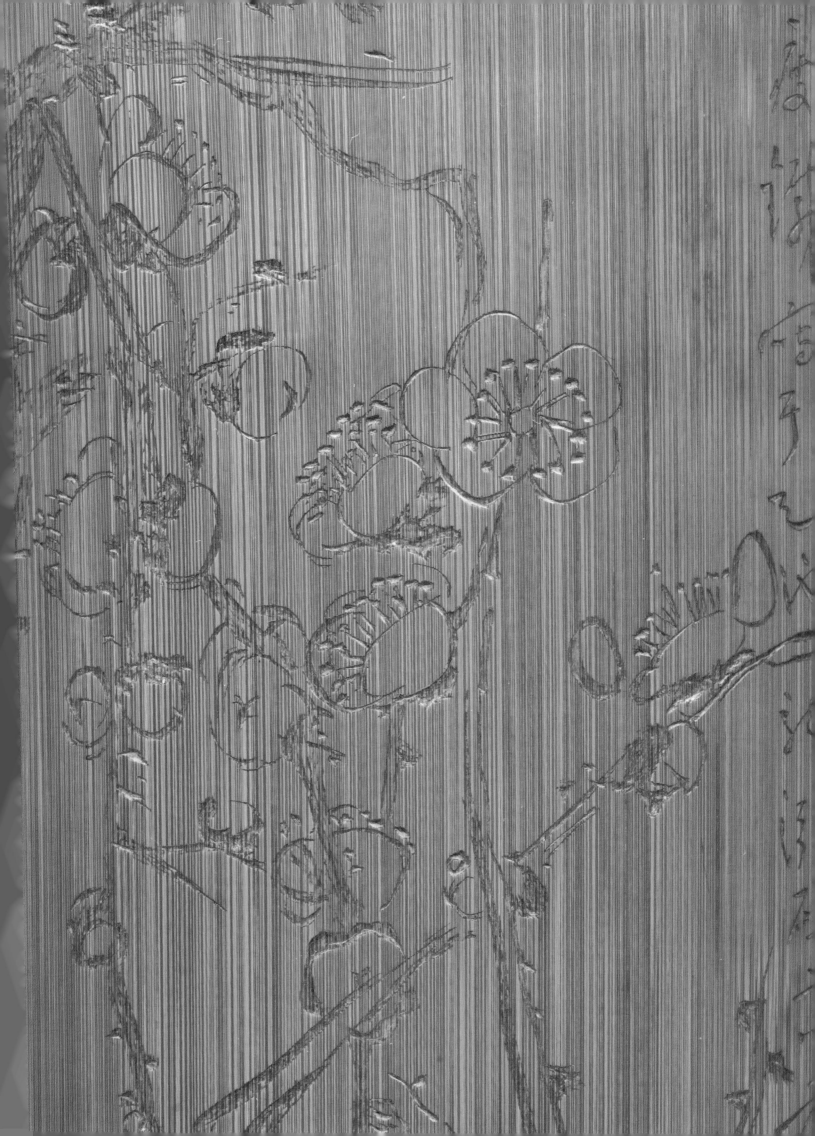

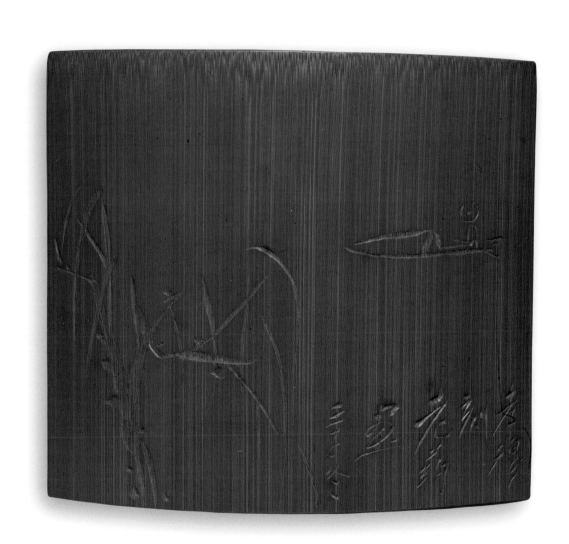

柳塘泛舟臂搁

绘　　画：唐云
材　　质：竹
尺　　寸：8×9 厘米
年　　代：1972年

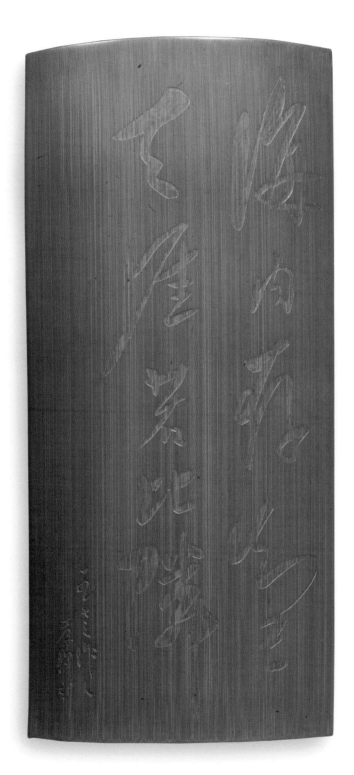

对联书法臂搁

书　　法：吴作人
材　　质：竹
尺　　寸：23.5×11厘米
年　　代：1973年
书法内容：海内存知己　天涯若比邻

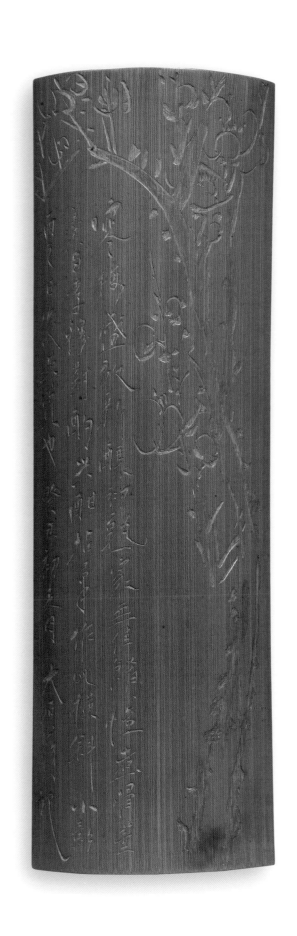

寒梅盛放臂搁

绘　　画：唐云
材　　质：竹
尺　　寸：23×7.5厘米
年　　代：1973年
题　　识：寒梅盛放　新酿初熟　家无佳肴　惟
　　　　　煮骨董羹与孝穆对酌　兴酣拈笔作
　　　　　此横斜小影留之　日后共赏也

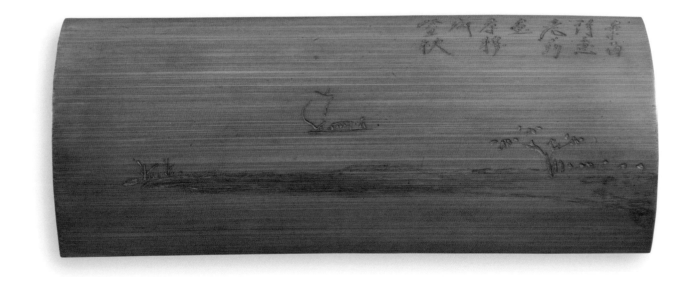

自然山水臂搁

绘　　画：唐云
材　　质：竹
尺　　寸：9.5×22.5 厘米
年　　代：1973年
题　　识：李白诗意

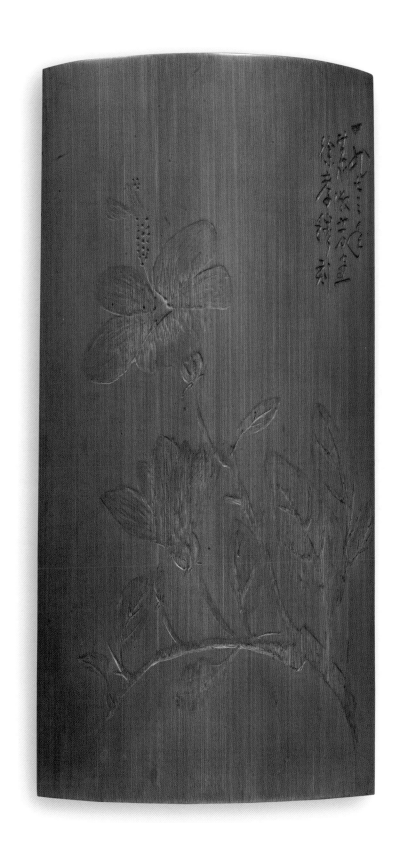

花卉臂搁

绘　　画：萧淑芳
材　　质：竹
尺　　寸：20.5×12厘米
年　　代：1973年

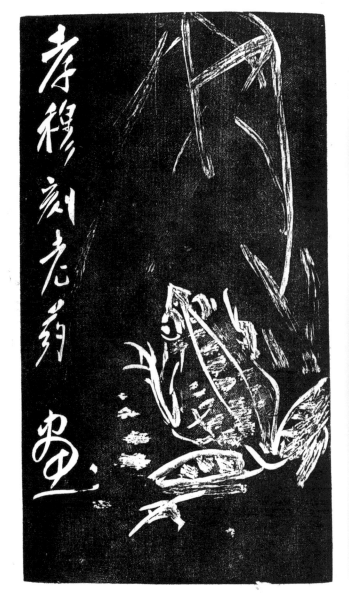 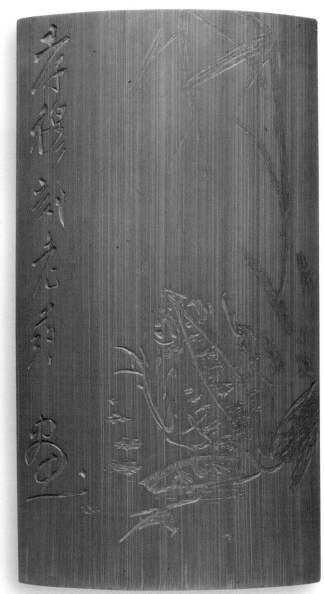

池塘青蛙臂搁

绘　　画：唐云
材　　质：竹
尺　　寸：14×7厘米
年　　代：1975年

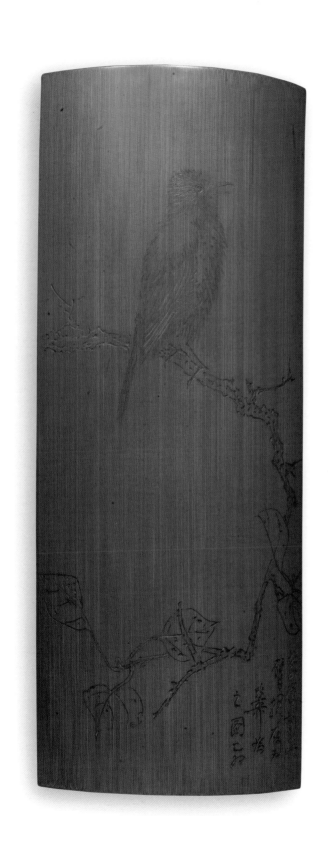

小鸟登枝臂搁

绘　　画：谢稚柳
材　　质：竹
尺　　寸：29.5×11.5厘米
年　　代：1975年

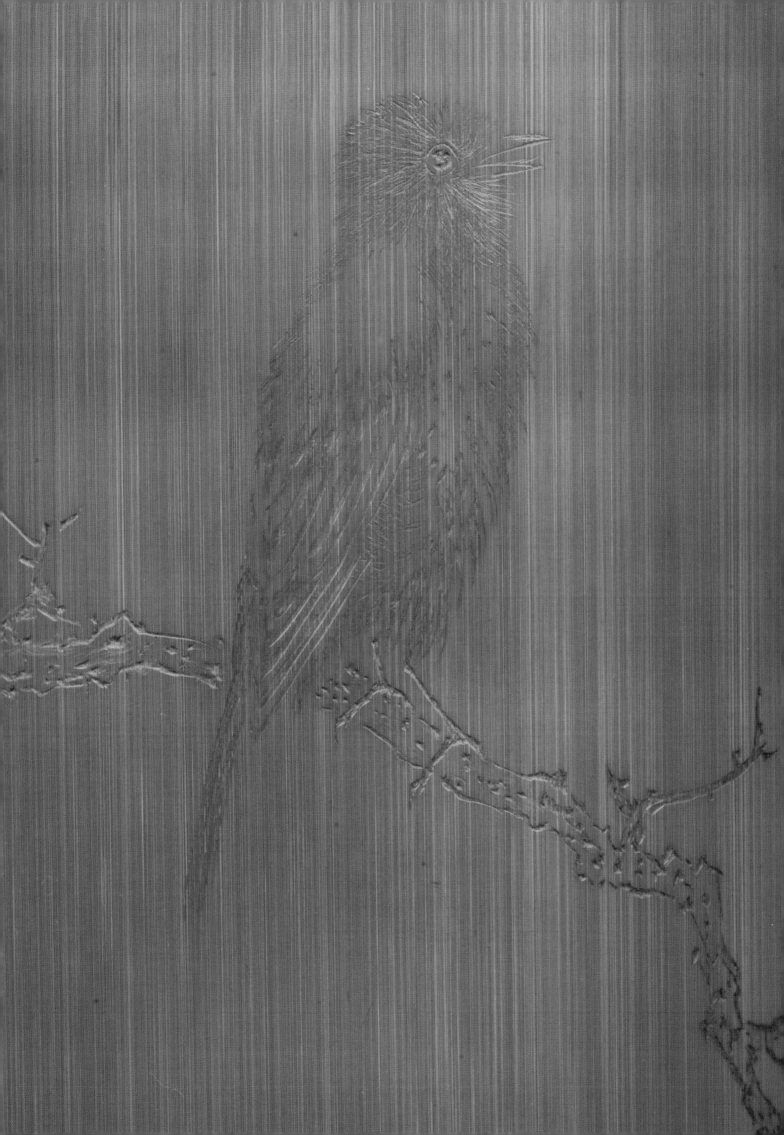

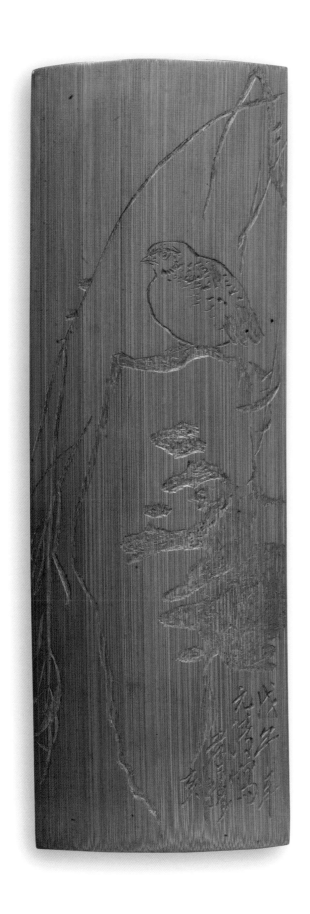

山石柳条臂搁

绘　　画：徐元清
材　　质：竹
尺　　寸：20×7厘米
年　　代：1978年

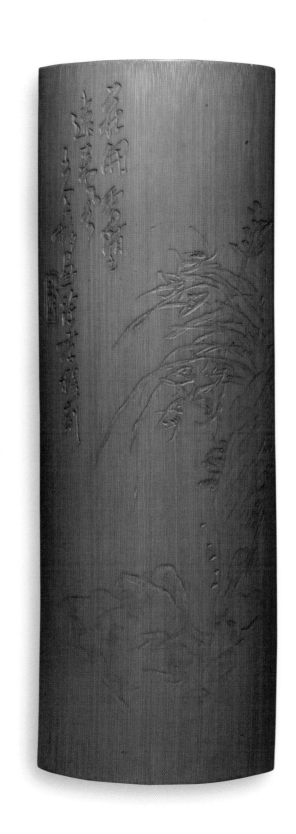

兰石臂搁

绘　　画：	王个簃
材　　质：	竹
尺　　寸：	27×9.5厘米
年　　代：	20世纪70年代
题　　识：	花开香堕远来风
收　　藏：	沈华

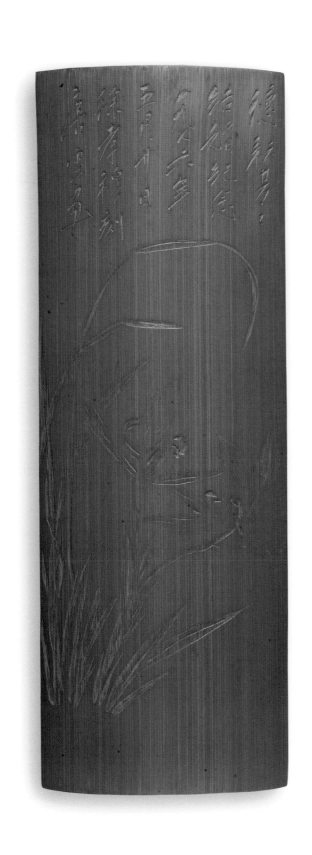

香兰臂搁

绘　画：	唐云
材　质：	竹
尺　寸：	19.5×7厘米
年　代：	1976年
题　识：	德耘芳芳结婚纪念　一九七六
	年五月廿日
收　藏：	徐云叔

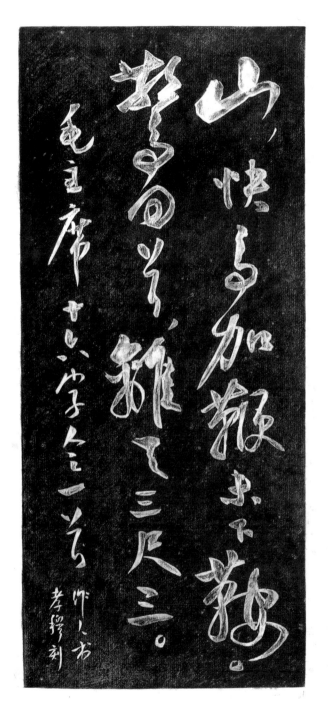
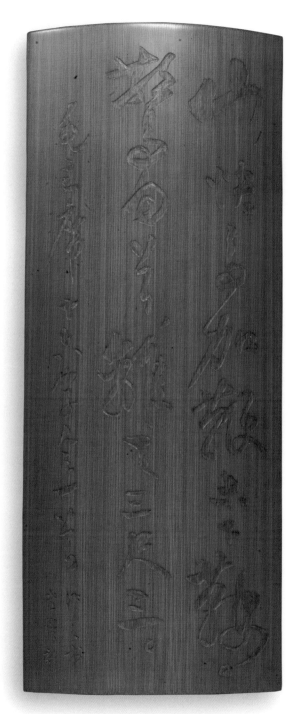

书法臂搁

书　　法：吴作人
材　　质：竹
尺　　寸：26×10.5厘米
年　　代：20世纪70年代
书法内容：山　快马加鞭未下鞍
　　　　　惊回首　离天三尺三

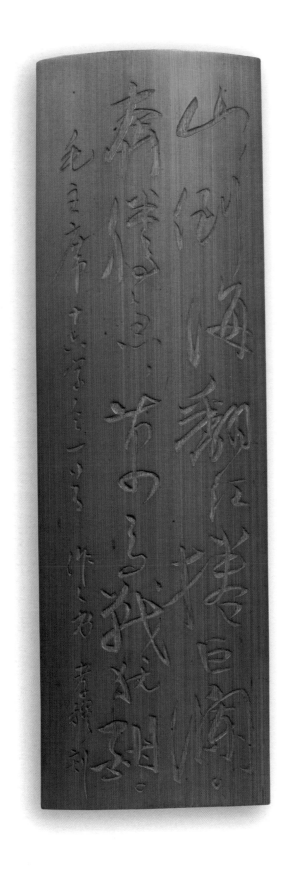

书法臂搁

书　　法：吴作人
材　　质：竹
尺　　寸：27.5×8.5厘米
年　　代：20世纪70年代
书法内容：山　倒海翻江卷巨澜　奔腾
　　　　　急　万马战犹酣

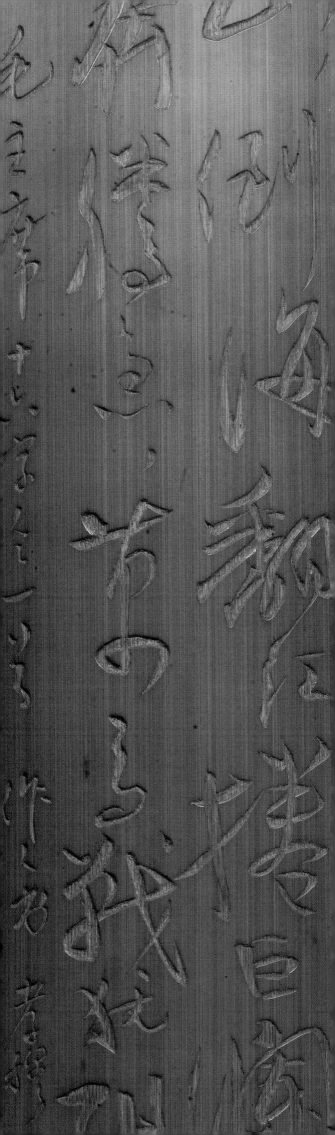

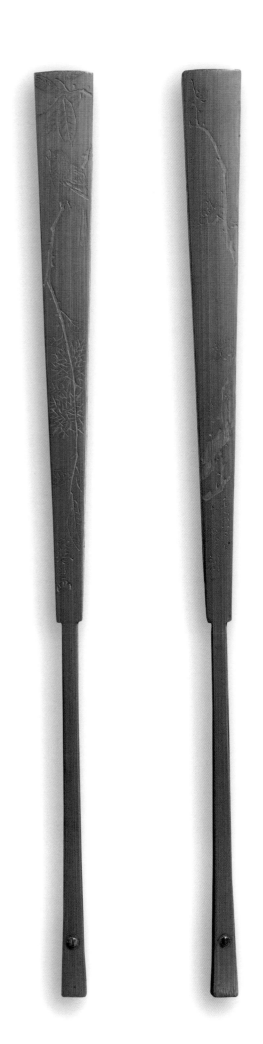

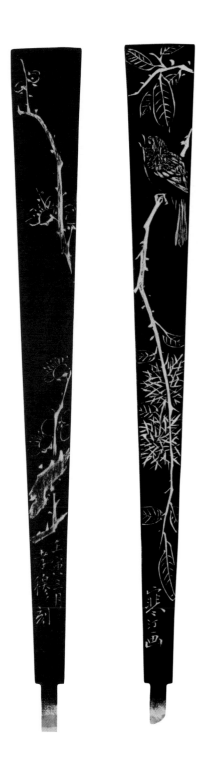

花鸟梅花扇骨

绘　　画：江寒汀
材　　质：竹
尺　　寸：33.5厘米
年　　代：1974年

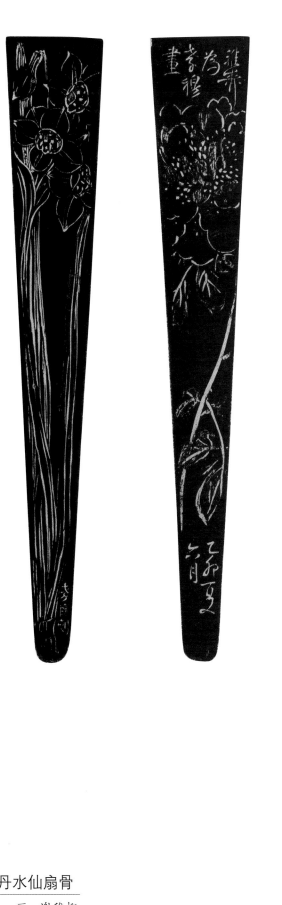

牡丹水仙扇骨

绘　　画：谢稚柳
材　　质：竹
尺　　寸：34厘米
年　　代：1975年

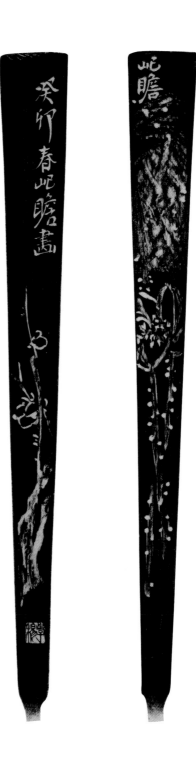

荷花梅花扇骨

绘　　画：朱屺瞻
材　　质：竹
尺　　寸：32厘米
年　　代：1975年

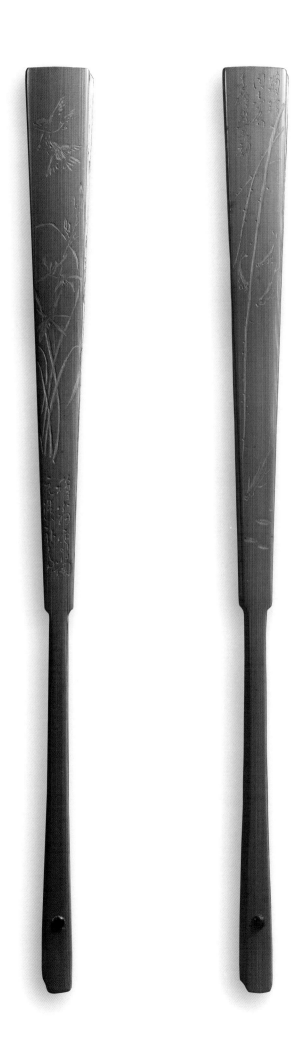

鱼鸟扇骨

绘　　画：徐孝穆画游鱼水草
　　　　　徐孝穆写兰，徐元清补鸟
材　　质：竹
尺　　寸：26.5厘米
年　　代：20世纪70年代
收　　藏：李小虎

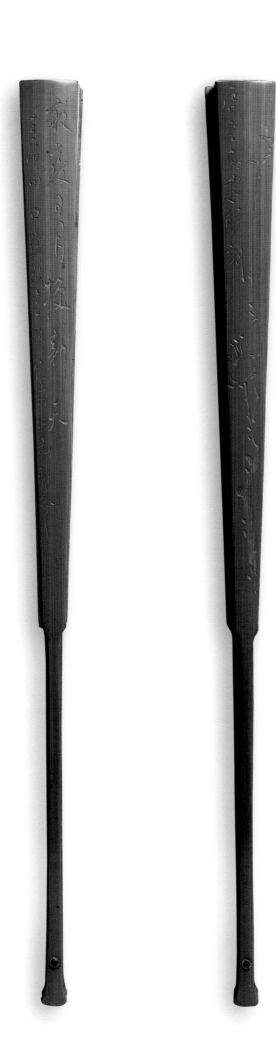

梅花书画扇骨

绘　　画：唐云
书　　法：白蕉
材　　质：竹
尺　　寸：31厘米
年　　代：20世纪70年代
书法内容：敢教日月换新天
收　　藏：徐云叔

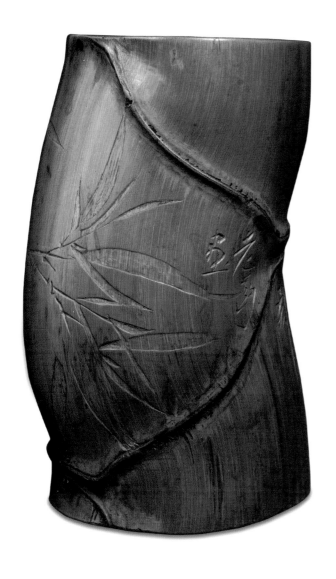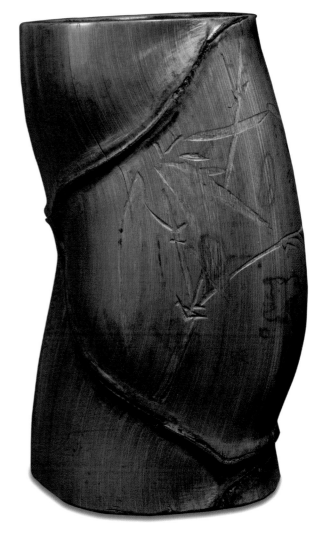

佛肚竹笔筒

绘　　画：唐云
材　　质：佛肚竹
尺　　寸：高15厘米　直径8.5厘米
年　　代：1973年
收　　藏：白小鲁

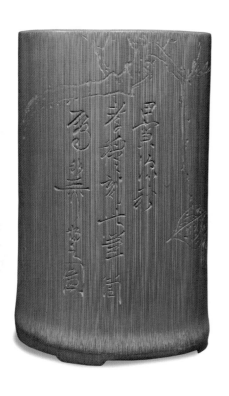

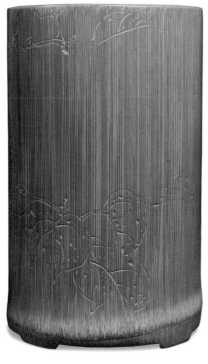

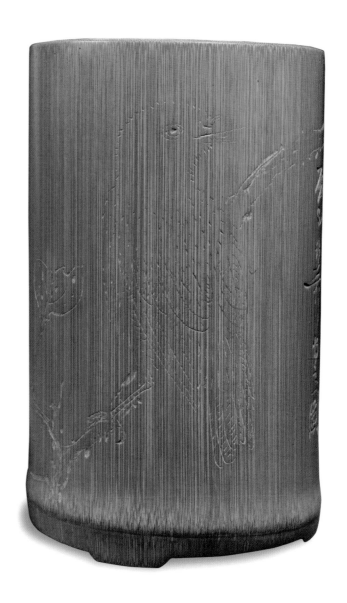

红叶小鸟笔筒

绘　　画：谢稚柳
材　　质：竹
尺　　寸：高12.5厘米　直径7.8厘米
年　　代：1974年
题　　识：甲寅深秋　孝穆刻此笔筒　嘱
　　　　　稚柳为之图
收　　藏：詹仁左

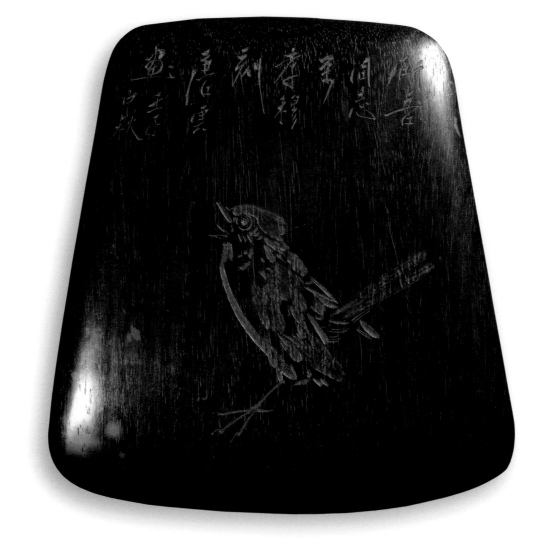

麻雀砚盖

绘　　画：唐云
材　　质：红木
尺　　寸：上宽14厘米　下宽19厘米
　　　　　长20厘米
年　　代：1972年
收　　藏：李小虎

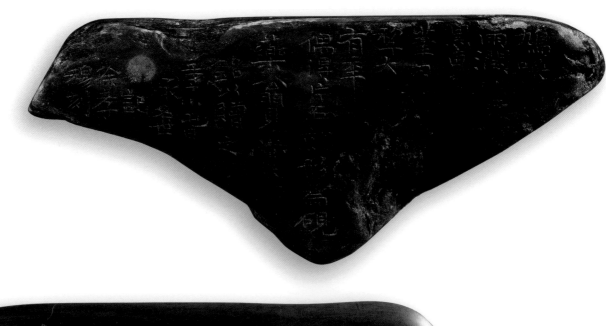

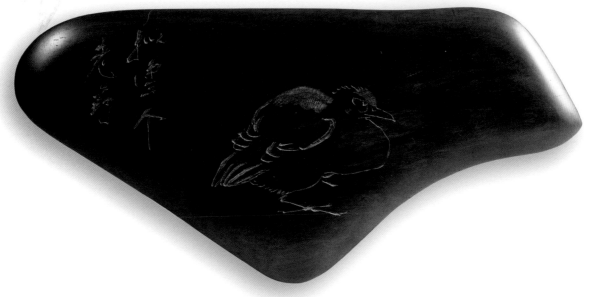

鸠砚

砚盖绘画：唐云

材　　质：红木

题　　识：拟雪个

砚底书法：承名世

材　　质：肇庆端石

尺　　寸：19.5×9厘米

年　　代：1972年

收　　藏：李小虎

书法内容：鸠唤雨　润墨田　笔为犁　大
　　　　　有年　偶得片石　就形为
　　　　　砚　药翁见赏　铭以赠之

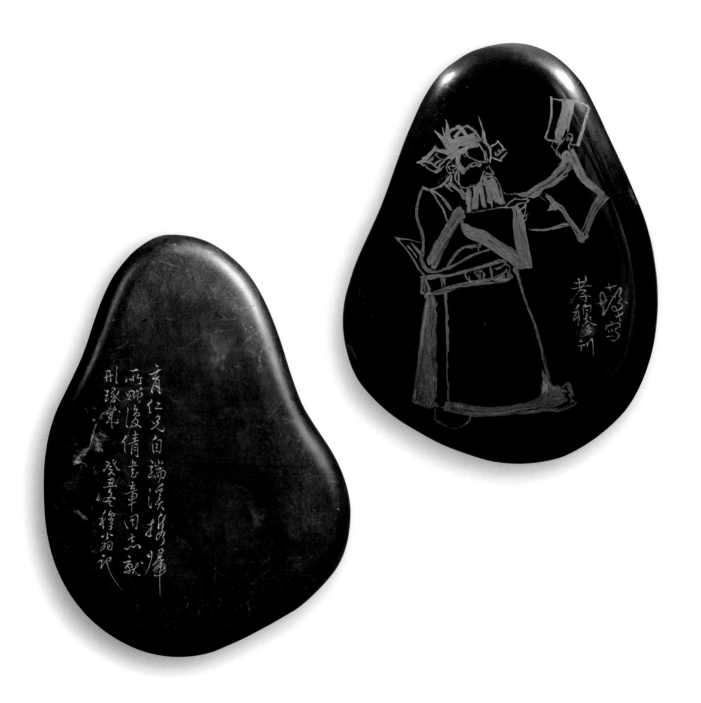

包公梨形砚

砚盖绘画：程十发
材　　质：漆面
砚底书法：徐孝穆
材　　质：端石
尺　　寸：16×12厘米
年　　代：1973年
书法内容：育仁兄自端溪携归　所赠后请
　　　　　书章同志就形琢成

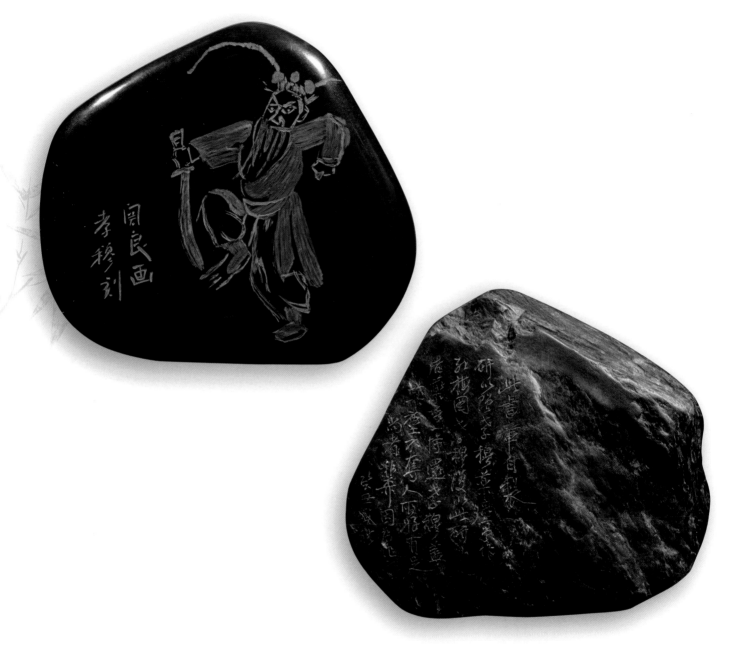

卧牛砚

砚盖绘画：关良画戏剧人物
材　　质：广漆
砚底书法：谢稚柳
材　　质：肇庆端石
尺　　寸：15×13厘米
年　　代：1973年
书法内容：此书章自制砚以赠孝穆　药尘曾作
　　　　　红梅图　孝穆复以此砚易之　后
　　　　　药尘持还孝穆　盖药尘不夺人所
　　　　　好　有足尚者　稚柳因为记之

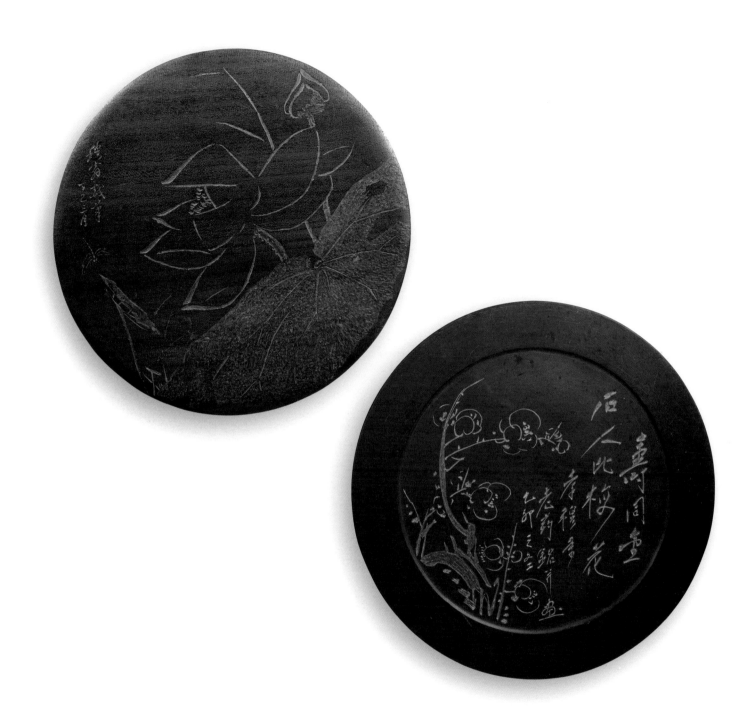

梅荷圆形砚

材　　质：端石
砚台绘画：唐云画梅花
年　　代：1975年
砚盖绘画：徐孝穆画荷花
年　　代：1977年
尺　　寸：直径21.5厘米
题　　识：寿同金石人比梅花

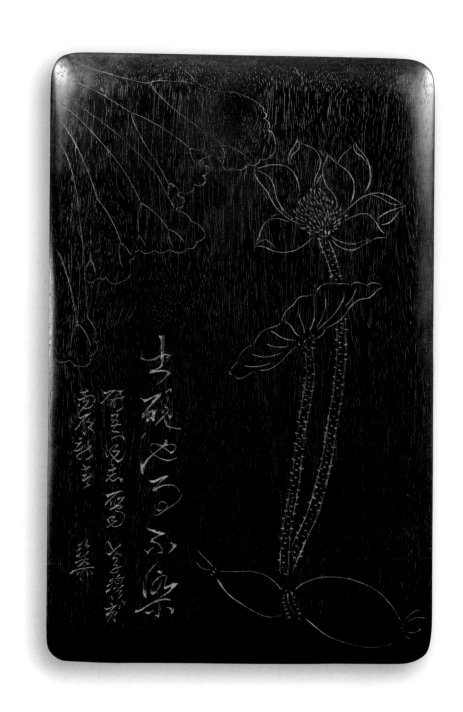

荷花操手砚

砚盖绘画：谢稚柳
材　　质：紫檀木
尺　　寸：20.5×13×7.5厘米
年　　代：1976年
题　　识：出砚池而不染
收　　藏：李小虎

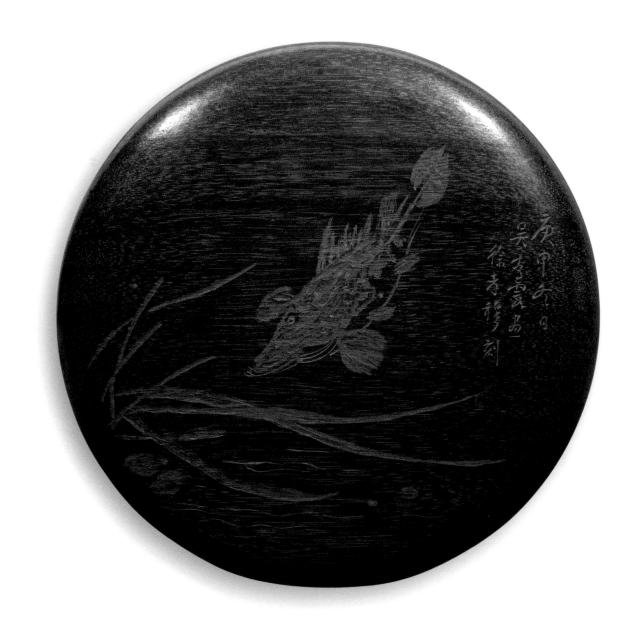

鲑鱼圆砚

绘　　画：吴青霞
材　　质：端石
尺　　寸：直径18厘米
年　　代：20世纪70年代

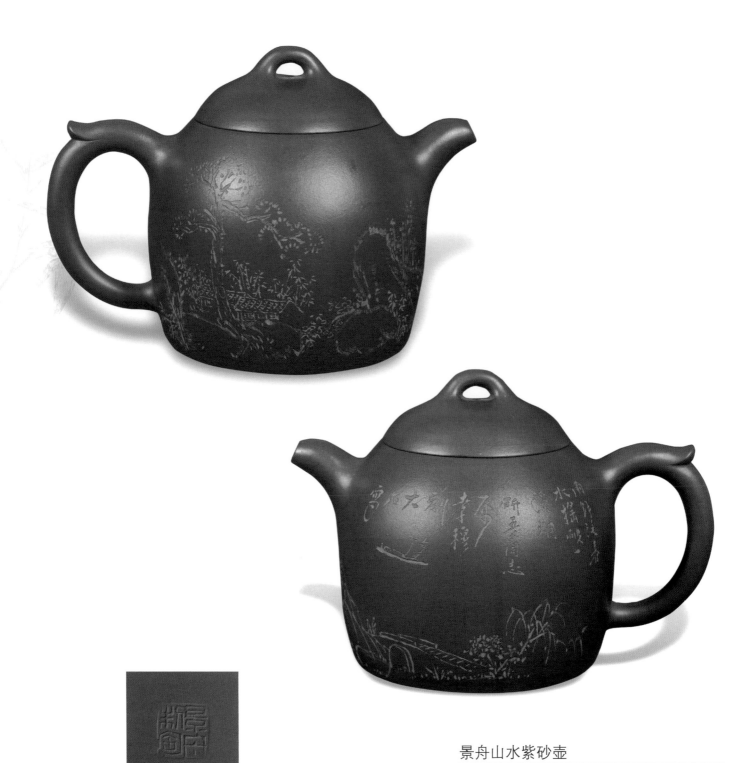

景舟山水紫砂壶

绘　　画：唐云
材　　质：紫砂
尺　　寸：高10.5厘米　宽16厘米　直径9.5厘米
年　　代：20世纪70年代
题　　识：雨余泛春水　摇破一溪烟
收　　藏：李小虎

梅花砚

绘　　画：唐云
材　　质：歙石
尺　　寸：19.5×9厘米
年　　代：20世纪70年代
收　　藏：李小虎

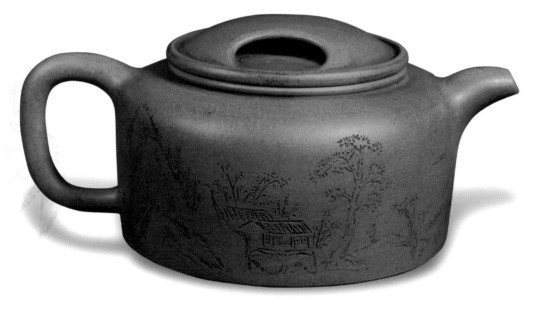

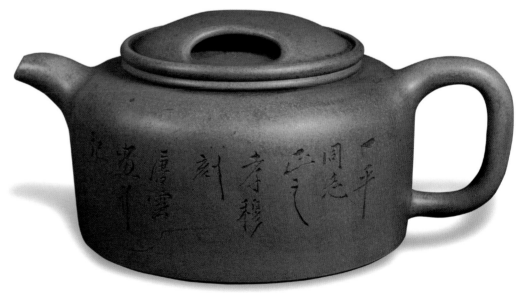

山水紫砂壶

绘　　画：唐云
材　　质：宜兴紫砂
尺　　寸：高8厘米　宽18厘米　直径12厘米
年　　代：20世纪70年代
收　　藏：王时驷

牧羊姑娘臂搁

绘　　画：周昌谷
材　　质：竹
尺　　寸：15×13厘米
年　　代：1980年

民族女孩臂搁

绘　　画：程十发
材　　质：竹
尺　　寸：29.5×10.5厘米
年　　代：1981年
题　　识：今日我重九　莫负菊花开

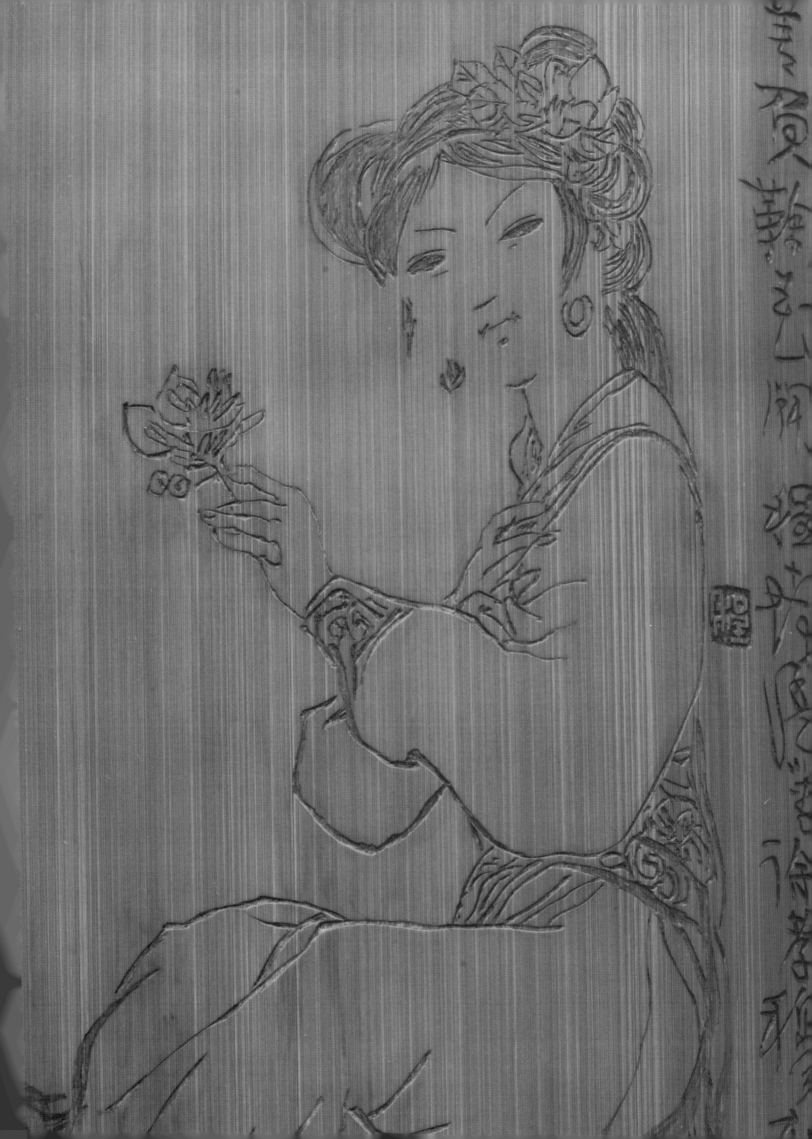

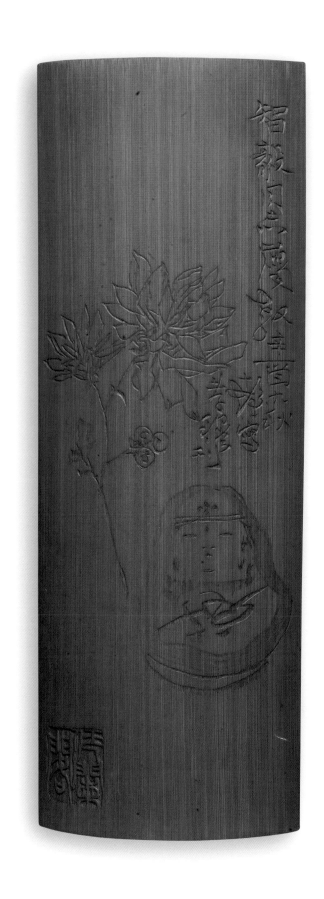

菊花玩具臂搁

绘　　画：程十发
材　　质：竹
尺　　寸：24×9厘米
年　　代：1981年
收　　藏：沈华

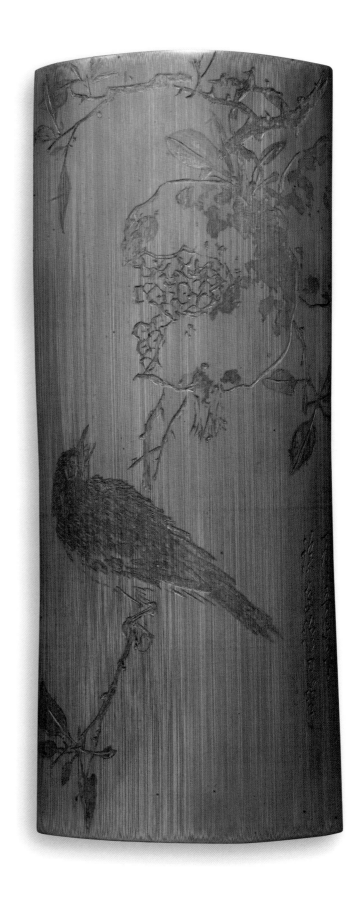

石榴小鸟臂搁

绘　　画：徐孝穆
材　　质：竹
尺　　寸：25.5×10.5厘米
年　　代：1985年

海鲜图臂搁

绘　　画：詹仁左
材　　质：竹
尺　　寸：8.5×37厘米
年　　代：20世纪80年代

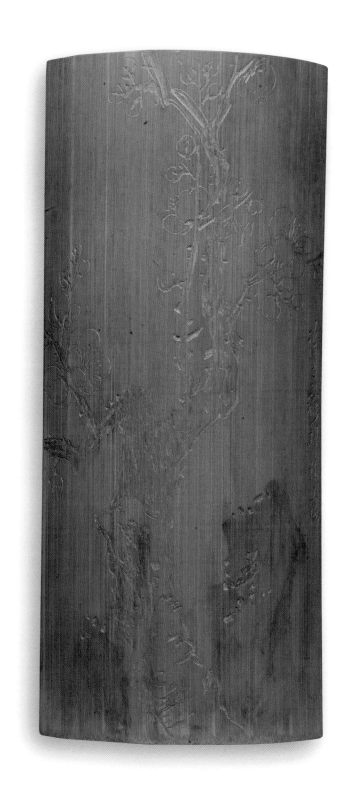

自然山石梅树臂搁

绘　　画：徐孝穆
材　　质：竹
尺　　寸：23×10厘米
年　　代：20世纪80年代

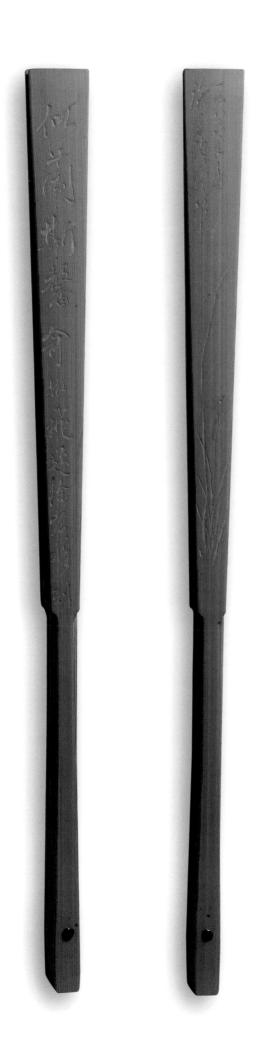

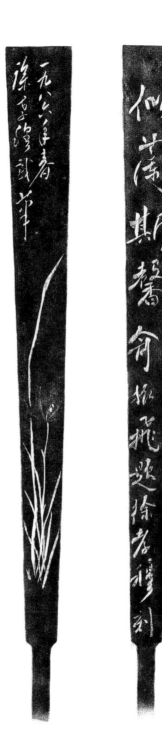

兰花书画扇骨

绘　　画：徐孝穆
书　　法：俞振飞
材　　质：竹
尺　　寸：30.5厘米
年　　代：1986年
书法内容：似兰斯馨

梅竹黑木扇骨

绘　　画：詹仁左
材　　质：黑木
尺　　寸：35厘米
年　　代：1982年
收　　藏：王时驷

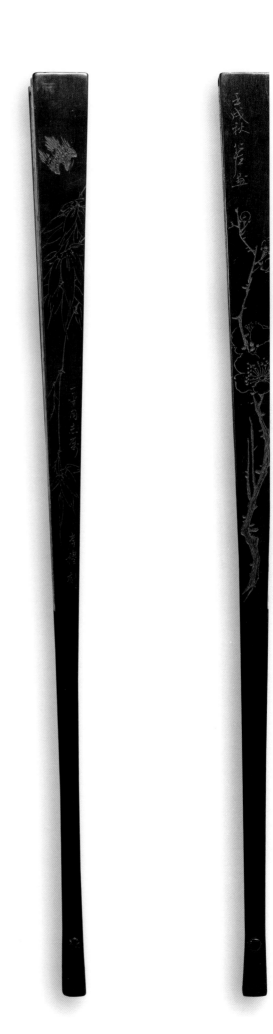

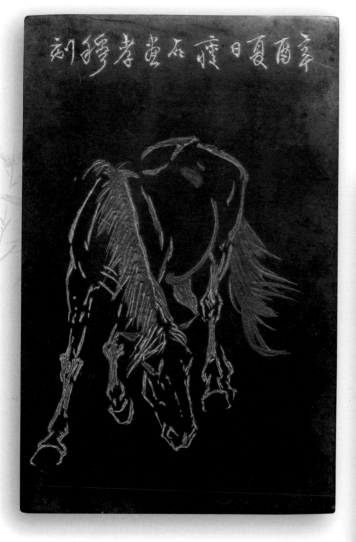

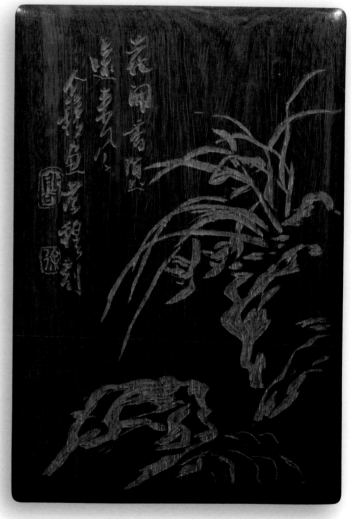

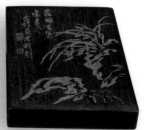

兰石骏马砚

材　　质：端石
砚盖绘画：王个簃
题　　识：花开香堕远来风
砚底绘画：尹瘦石
尺　　寸：19.5×13厘米
年　　代：1981年

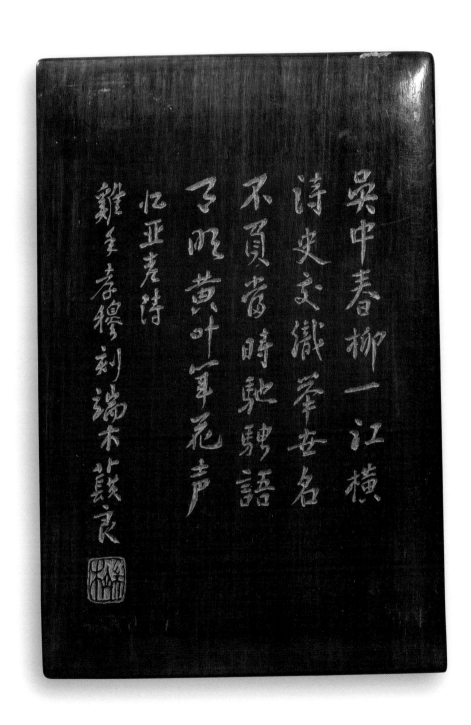

忆柳亚子诗书法砚

书　　法：端木蕻良
材　　质：端石
尺　　寸：19.5×13厘米
年　　代：1981年
书法内容：忆柳亚子诗一首　吴中春柳一江横　诗史交织
　　　　　举世名　不负当时驰骋语　天明黄叶笔花声

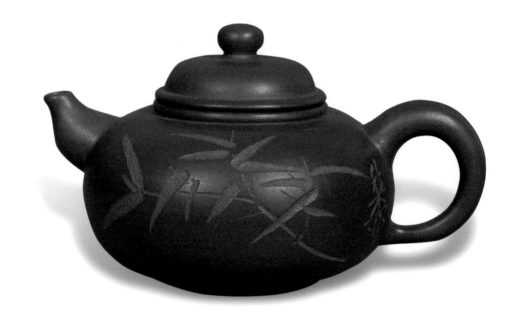

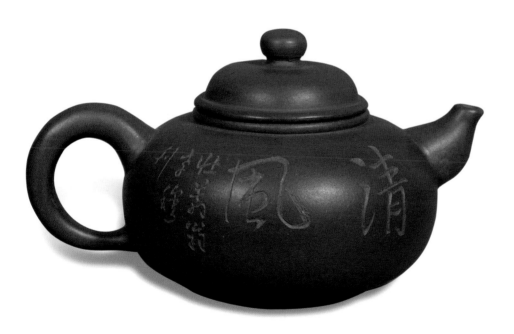

竹枝书画紫砂壶

绘画书法：谢稚柳
材　　质：紫砂
尺　　寸：高8厘米　宽15厘米　直径11厘米
题　　识：清风
年　　代：20世纪80年代

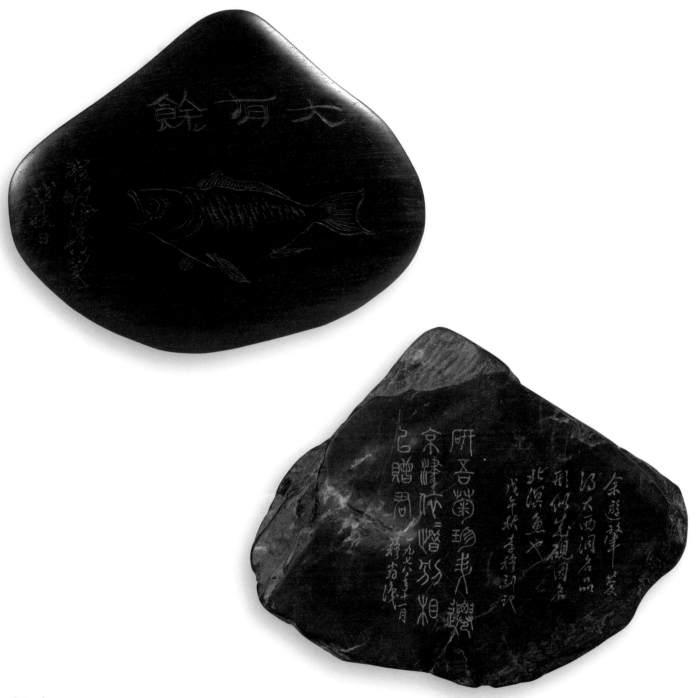

北溟鱼砚

砚盖绘画：程十发
材　　质：红木
砚底书法：徐孝穆
材　　质：大西洞端石
尺　　寸：17.5×14厘米
年　　代：1987年
收　　藏：李小虎
书法内容：余游肇庆得大西洞名品　形似
　　　　　成砚因名北溟鱼也
　　　　　研吾菊珍升迁京津　依依惜
　　　　　别　相以赠君

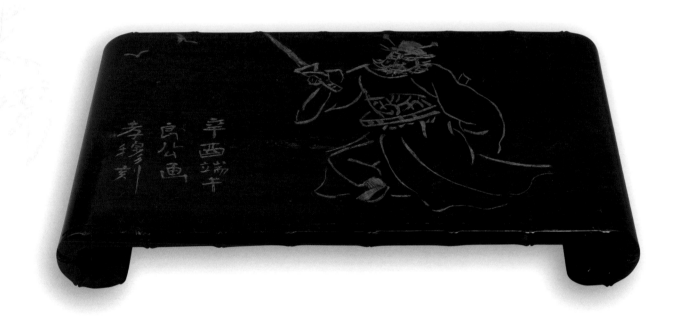

李逵人物搁几

绘　　画：关良
材　　质：红木
尺　　寸：15×26厘米
年　　代：1981年

书法搁几

书　　法：赖少其
材　　质：红木
尺　　寸：9×14.5厘米
年　　代：20世纪80年代
书法内容：醉卧

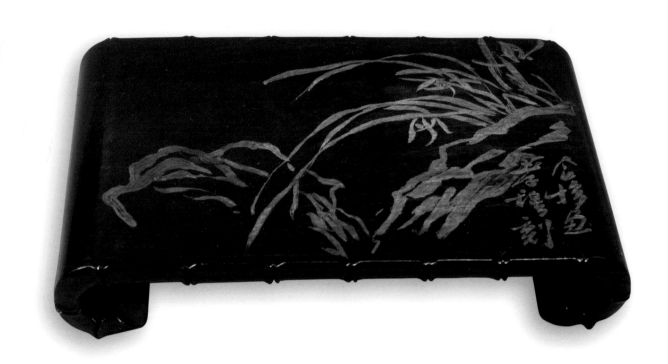

兰石搁几

绘　　画：王个簃
材　　质：木
尺　　寸：12×19.5厘米
年　　代：20世纪80年代

第三部分
徐孝穆作品一览

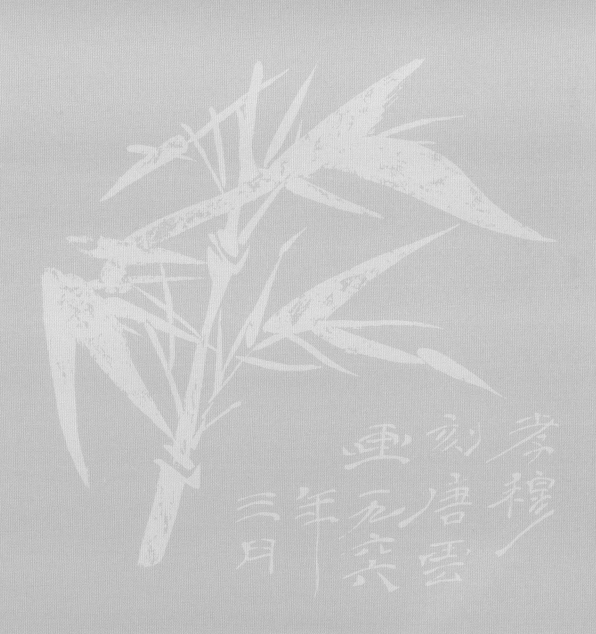

臂搁

1 兰花臂搁 白蕉画并书：密不易，疏亦不易，出以无意。1958年刻（见第28页）

2 刻竹图臂搁 唐云画 1959年刻（见第29页）

3 发奋图强臂搁 沈尹默书 1959年刻（见第30页）

4 小鸡长生果臂搁 唐云画 20世纪50年代刻（见第31页）

5 珠光臂搁 王个簃画 1960年刻（见第34页）

6 工笔荷花臂搁 谢稚柳画并书：清池结素彩，华月映微步。1960年刻（见第35页）

7 春梅臂搁 钱瘦铁画 1960年刻（见第80页）

8 花旁雏鸡臂搁 唐云画 1960年刻

9 写意猫臂搁 谢之光画 1961年刻（见第37页）

10 戈壁骆驼臂搁 吴作人画 1961年刻（见第38页）

11 行书臂搁 叶恭绰书：谁怜直节生来瘦，自许高材老更刚。1961年刻（见第41页）

12 山石茂竹臂搁 叶恭绰画 1961年刻

13 梅花臂搁 唐云画 1961年刻

14 秋虫臂搁 来楚生画 1962年刻

15 秃鹰图臂搁 吴作人画并书：飞摩苍天。1962年刻（见第40页）

16 梅花臂搁 唐云画 1962年刻

17 风荷图臂搁 程十发画 1963年刻

18 秀竹留青臂搁 唐云画并书：何可一日无此君。1963年刻

19 飞蜂采蜜臂搁 来楚生画 1963年刻

20 海南新生臂搁 蒋兆和画 1963年刻（见第46页）

21 沉思民族女孩臂搁 程十发画 1963年刻

22 藏族姑娘臂搁 叶浅予画 1963年刻（见第42页）

23 翠鸟荷花臂搁 唐云画 1963年刻（见第44页）

24 春竹臂搁 唐云画并书：养渠百尺干霄气，见我平生及物心。1964年刻

25 古松臂搁 谢稚柳画 1964年刻

26 金鱼水草臂搁 来楚生画 1964年刻（见第47页）

27 横梅臂搁 朱屺瞻画 1964年刻

28 梅花臂搁 唐云画 1965年刻

29 对联书法臂搁 丰子恺书：天连五岭银锄落，地动三河铁臂摇。1965年刻

30 书法臂搁 陈佩秋书：笔墨由来有至情，春华秋月得神清，毫端忽迓相如笑，更向鱼儿作写真。1965年刻

31 海棠臂搁 王个簃画并书：竞摇铁臂放红花。1965年刻

32 柳条双蝉臂搁 唐云画 1965年刻

33 双面便条臂搁 唐云画生梨荸荠并竹黄书：冒雨访孝穆不遇，作此而去。
1965年刻（见第49页）

34 劲竹臂搁 唐云画并书：何可一日无此君。1965年刻

35 井冈山诗意双面臂搁 唐云画并竹黄书：毛泽东《西江月·井冈山》 1965年
刻（见第50页）

36 咏梅诗意双面臂搁 钱瘦铁画并竹黄书：毛泽东《卜算子·咏梅》 1965年刻
（见第51页）

37 竹枝鸣蝉臂搁 唐云画并书：居高声自远。1965年刻（见第48页）

38 荷花蜻蜓臂搁 唐云画 1966年刻

39 芭蕉假山臂搁 朱屺瞻画 1966年刻

40 梅花臂搁 钱瘦铁画 1966年刻

41 大井春浓臂搁 唐云画 1966年刻

42 维族女喂鸡臂搁 黄胄画 1966年刻

43 兰花臂搁 沈剑知画 20世纪60年代刻

44 青蛙臂搁 来楚生画 20世纪60年代刻

45 公社养鸡场臂搁 承名世画 20世纪60年代刻

46 葫芦臂搁 谢之光画 20世纪60年代刻

47 小鸟俯瞰臂搁 谢稚柳画 20世纪60年代刻

48 鸟登树梢臂搁 谢稚柳画 20世纪60年代刻

49 雏鸡花生臂搁 唐云画 20世纪60年代刻

50 假山小鸡臂搁 唐云画 20世纪60年代刻（见第53页）

51 荷花臂搁 唐云画 20世纪60年代刻（见第74页）

52 鱼柳图臂搁 陈佩秋画 20世纪60年代刻（见第54页）

53 《咏梅》诗意臂搁 唐云画 20世纪60年代刻

54 梅花佛肚臂搁 承名世画 20世纪60年代刻（见第62页）

55 梅花小品臂搁 唐云画 20世纪60年代刻（见第63页）

56 《冬云》诗意臂搁 徐孝穆画梅并书：梅花欢喜漫天雪，冻死苍蝇未足奇。
20世纪60年代刻

57 书法臂搁 唐云书：山，快马加鞭未下鞍。惊回首，离天三尺三。20世纪60年
代刻

58 毛泽东《浣溪沙·和柳亚子先生》臂搁 徐孝穆书 20世纪60年代刻

59 毛泽东《七律·和柳亚子先生》臂搁 徐孝穆书 20世纪60年代刻

60 毛泽东《如令梦·元旦》臂搁 沈剑知书 20世纪60年代刻

61 毛泽东《渔家傲·反第二次大围剿》臂搁 沈剑知书 20世纪60年代刻（见
第57页）

62 毛泽东《七律·登庐山》臂搁 徐孝穆书 20世纪60年代刻（见第56页）

63 鲁迅诗臂搁 来楚生书 20世纪60年代刻（见第60页）

64 艰苦朴素臂搁 毛体 20世纪60年代刻

65 劲松双面臂搁 钱瘦铁画并书竹黄面小篆：毛泽东《七律·为李进同志题所摄庐山仙人洞照》 20世纪60年代刻（见第55页）

66 毛泽东诗词臂搁：其中毛体字29件，徐孝穆书11件，共40件，含毛泽东诗词37首，20世纪60、70年代刻（见第43页、第58页、第61页）

67 小荷初露臂搁 唐云画 1972年刻

68 竹林熊猫臂搁 吴作人画 1972年刻

69 梅花臂搁 唐云画 1972年刻

70 梅花小影臂搁 唐云画 1972年刻

71 梅花书法臂搁 徐孝穆画并书：俏也不争春，只把春来报。1972年刻

72 知了臂搁 唐云画 1972年刻

73 菊花臂搁 徐孝穆画 1972年刻

74 《咏梅》词书法臂搁 徐孝穆书 1972年刻

75 苇荡远帆臂搁 唐云画 1972年刻

76 柳塘泛舟臂搁 唐云画 1972年刻（见第82页）

77 对联书法臂搁 吴作人书：海内存知己，天涯若比邻。1973年刻（见第83页）

78 梅枝小鸟臂搁 唐云画 1973年刻

79 花卉臂搁 萧淑芳画 1973年刻（见第86页）

80 山石麻雀臂搁 唐云画 1973年刻

81 鹭鸶踱步臂搁 陈佩秋画 1973年刻

82 梅树小枝臂搁 唐云画 1973年刻

83 鸟鸣梅枝臂搁 唐云画 1973年刻

84 书法臂搁 吴作人书：寥廓江天万里霜。1973年刻

85 垂柳双鸟臂搁 唐云画 1973年刻

86 修竹臂搁 唐云画并书：此竹文斑如石笋状，罕见之品也，因写修竹，请孝穆刻而珍藏。1973年刻

87 梅花臂搁 唐云画 1973年刻

88 陶罐桃枝臂搁 唐云画并书：过乍浦得一民间粗用之具也，孝穆谓似汉品，嘱摹于此，时桃初放，写一枝以增春色。1973年刻

89 寒梅盛放臂搁 唐云画并书：寒梅盛放，新酿初熟，家无佳肴，惟煮骨董羹与孝穆对酌，兴酣拈笔作此横斜小影留之，日后共赏也。1973年刻（见第84页）

90 自然山水臂搁 唐云画并书：李白诗意。1973年刻（见第85页）

91 山水小帆臂搁 应野平画 1973年刻

92 葡萄珠串臂搁 谢稚柳画并书：休闲掷明珠串，笑谁写破裂裟。相劝酸醅新酿，酡颜共乐桑麻。1973年刻

93 鲁迅《惯于长夜》诗书法臂搁 来楚生书 1973年刻

94 鲁迅诗书法臂搁 来楚生书：万家墨面没蒿莱，敢有歌吟动地哀。心事浩茫连广宇，于无声处听惊雷。1974年刻

95 梅花臂搁 唐云画 1975年刻

96 向日葵旁打扫卫生臂搁 唐云画 1975年刻

（见第114页）

131 菊花玩具臂搁 程十发画 1981年刻（见第116页）

132 贵妃醉酒臂搁 严国基画 1982年刻

133 周恩来像臂搁 顾公度画 徐孝穆书：周恩来同志逝世七周年纪念。 1983
年刻 周恩来纪念馆藏

134 柳亚子像臂搁 严国基画并书：清风高节。1983年刻

135 书法臂搁 端木蕻良书：吾令羲和弭节兮，望崦嵫而勿迫。路漫漫其修远
兮，吾将上下而求索。1983年刻

136 廖承志像臂搁 詹仁左画 徐孝穆书：承志同志逝世一周年纪念。1984年
刻 何香凝故居藏

137 邹韬奋像臂搁 詹仁左画 徐孝穆书：韬奋同志舍己为公，用他的一支笔为
革命利益奋斗一生。1984年刻 邹韬奋纪念馆藏

138 梅兰芳像臂搁 詹仁左画 1984年刻 梅兰芳故居藏

139 书法臂搁 端木蕻良为巴金书：细话巴山夜雨时。1984年刻

140 石榴小鸟臂搁 徐孝穆画 1985年刻（见第117页）

141 宋庆龄像臂搁 詹仁左画 1986年刻 宋庆龄纪念馆藏

142 金鱼水草臂搁 徐孝穆画 1986年刻

143 荷花臂搁 徐孝穆画 1988年刻

144 兰花雏鸡臂搁 徐孝穆画 1988年刻

145 竹石狸猫臂搁 徐孝穆画 1988年刻

146 牡丹臂搁 徐孝穆画 1989年刻

147 松树臂搁 徐孝穆画 1989年刻

148 牡丹臂搁 徐孝穆画 20世纪80年代刻

149 海鲜图臂搁 詹仁左画 20世纪80年代刻（见第118页）

150 芭蕉小鸟臂搁 徐孝穆画 20世纪80年代刻

151 自然山石梅树臂搁 徐孝穆画 20世纪80年代刻（见第119页）

152 野菊山石蜗牛臂搁 徐孝穆画 20世纪80年代刻

153 荔枝纺织娘臂搁 徐孝穆画 1990年刻

扇骨

1 草书扇骨 徐世泽书 1926年刻

2 荷塘芦草书画扇骨 徐世泽画并书：神谶碑经野火芟，萧梁双碣剩题衔，檀椎此日莫闲却，唐迹胡装是解馋。1927年刻

3 书法扇骨 徐世泽书：通才首剧事宜烦，怀抱谁从韵分论，除却道人言语妙，故应寻想到人猿。明湖便是习家池，痛饮高歌百事宜，容我轻狂贤太守，荷花看到牡丹时。1929年刻

4 书法扇骨 徐世泽书：想问勤勤月几回，浮从浪迹使人猜，闲云到处无归著，乐得随风任去来。见说嗷鸿近尚多，村尨无吠即民和，岱云泄遍连番雨，麦陇从闻五袴歌。1929年刻

5 每日报平安书画扇骨 徐芷湘画并书：日薄花房绽，风和麦浪轻，夜来微雨洗郊坰，正是一年春好近清明。1930年刻（见第26页）

6 柳塘书画扇骨 徐世泽画并书：检画寻书楼上层，街头健步欲飞腾，直将浩气驱樽俎，尽把真心向友朋。1932年刻

7 梅花小品书画扇骨 徐孝穆画 徐世泽书：山鸡照影空自爱，孤鸾对镜不作双，天下真成长会合，两凫相倚睡秋江。1932年刻

8 行草书法扇骨 徐世泽书 1932年刻

9 寒江落雁书画扇骨 徐孝穆画并书：千山鸟飞绝，万径人踪灭。孤舟蓑笠翁，独钓寒江雪。1932年刻

10 鼠贪书画扇骨 汪亚尘画 徐芷湘书：右军之书，末年多妙，当缘思虑通审，志气和平，不激不厉，而风规自远。1933年刻（见第27页）

11 湖山书画扇骨 徐世泽画并书：一城山色半城湖。又书：四十年前历下谈，江南蒯北酒怀酣，分襟泺社才如昨，雪夜江南话济南。1934年刻

12 鱼乐书画扇骨 汪亚尘画并书：戏水羡鱼乐，悠然雨后天。绿萍豪太盛，常散满湖钱。1935年刻

13 楷隶书法扇骨 澂云书（楷）：天朗气清，惠风和畅，仰观宇宙之大，俯察品类之盛。润菁书（隶）：桃花已满三千岁，青鸟飞来已白头。20世纪30年代刻

14 夕阳归书画扇骨 徐世泽画并书：贫士偏耽古籍储，杨张里巷已邱墟，梅邨幸有归来日，闾井浮堪老著书。1943年刻

15 书法扇骨 徐世泽书：心随湖山遍雪光，已闻吉语说丰穰，寒斋剩有临池兴，烦到家童炙砚忙。锐师飙发起潭州，提挈群才忠勇谋，郭李范韩难比并，固应拜相更封侯。1944年刻

16 游虾书画扇骨 汪亚尘画并书：清池浅处虾成队，藻荇芊绵护绿萍。1944年刻

17 清趣书画扇骨 汪亚尘画虾并书：豪气似长鲸，屈伸节可贞。直躬不偶世，

头角太峥嵘。1944年刻

18 葫芦书画扇骨 汪亚尘画并书:依样。1944年刻

19 翠竹书画扇骨 汪亚尘画并书:高节人相重,虚心世所知。1944年刻

20 竹枝飞鸟与鸟鸣桂枝扇骨 江寒汀画 1946年刻

21 牵牛花书画扇骨 汪亚尘画 徐孝穆书:闲听秋声移竹母,静眠凉月枕桐孙。1948年刻

22 芦花野鸭书画扇骨 王定华画并书:为访芦花上钓舟。1948年刻

23 书画扇骨 徐孝穆画并书:此晋纸式也,可为之。越竹千杵裁出,陶竹乃腹不可杵,只如此者乃佳耳。20世纪40年代刻

24 劲竹书画扇骨 汪亚尘画并书:清风高节。20世纪40年代刻

25 蟋蟀花蝶扇骨 王定华画 20世纪40年代刻

26 蝴蝶知了扇骨 王定华画 20世纪40年代刻

27 枇杷石榴扇骨 王定华画 20世纪40年代刻

28 七绝诗书法扇骨 柳亚子书:联盟领导为工农,百战完成解放功。此是人民新国庆,秧歌声里万旗红。1950年刻(见第32页)

29 竹枝书画扇骨 唐云画 白蕉书:虎踞龙盘今胜昔,天翻地覆慨而慷。1956年刻

30 梅竹扇骨 唐云为沈雁冰画 1956年刻

31 竹枝鸟鸣书画扇骨 唐云画并书:秋一掬月半轮,清风来思故人。1957年刻

32 丝瓜书画扇骨 唐云画并书:长爪通眉李昌谷,婵娟罗绮褚河南。1957年刻

33 肥鱼书画扇骨 承名世画 徐孝穆书:闲逐肥鱼大酒来。1959年刻

34 游鱼书画扇骨 承名世画 徐孝穆书:莼鲈秋水一江肥。1959年刻

35 鸟鸣书画扇骨 唐云画 徐孝穆书:山空寂静人声绝,栖鸟数声春雨余。1959年刻

36 梅花书画扇骨 唐云画 徐孝穆书:秋来纨扇合收藏,何事佳人重伤感,请托此情详细看,大都谁不逐炎凉。1959年刻

37 青竹书画扇骨 唐云画 徐孝穆书:学习的敌人是自己的满足,要认真学习一点东西,必须从不自满开始。1959年刻

38 兰草水仙扇骨 唐云画兰 承名世画水仙 1959年刻

39 竹梅扇骨 唐云画 1959年刻

40 荷花竹鸟扇骨 承名世画 1959年刻

41 兰竹扇骨 唐云画 1959年刻

42 兰石梅花扇骨 江南蘋画 1959年刻

43 石榴荷花扇骨 唐云画 1959年刻

44 梅花秀竹扇骨 唐云画 1959年刻(见第33页)

45 梅竹扇骨 唐云画梅 谢稚柳画竹 1959年刻

46 兰花书画扇骨 桧翁画并书:写竹乃似芦,云林自谓好,吾予悟画兰,随意作青草。20世纪50年代刻

47 兰花书画扇骨 白蕉画并书:彻底改造自己,将心交与人民。20世纪50年代刻

48 兰花书画扇骨 白蕉画并书：两个生产能手，一对模范夫妻。20世纪50年代刻

49 梅花书画扇骨 汪庸画梅并书：梅花小寿一千年 林拓书：老梅愈老愈精
　　神，水店山楼若有情，清到十分寒满地，始知明月是前身。20世纪50年代刻

50 鱼鸟扇骨 唐云画 1960年刻

51 水仙枇杷扇骨 唐云画 1960年刻（见第65页）

52 梅竹扇骨 唐云画 1961年刻

53 桃荷扇骨 唐云画 1961年刻

54 兰竹扇骨 唐云画 1961年刻

55 山水扇骨 唐云画 鸿翥书：江山如此多娇。1961年刻

56 唐人诗意与水仙扇骨 唐云画 1961年刻

57 翠竹书画扇骨 唐云画 鸿翥书：好竹连山觉笋香 1961年刻

58 花卉书画扇骨 承名世画 徐孝穆书：读书能养气，饮酒亦怡情。1961年刻

59 荷花小鸟书画扇骨 徐孝穆画并书：芙蓉叶上秋霜薄，海棠花外春雨晴。
　　1961年刻

60 垂条飞鹭书画扇骨 徐孝穆画并书：绿杨白鹭各自得，紫燕黄蜂俱有情。
　　1961年刻

61 柳鸣书画扇骨 承名世画 徐孝穆书：芳草衡门无马迹，古槐深巷有蝉声。
　　1961年刻

62 浮萍鱼鹰书画扇骨 承名世画 徐孝穆书：得意琴书都作友，会心鱼鸟亦亲
　　人。1961年刻

63 梅枝小鸟书画扇骨 承名世画 徐孝穆书：鸟向枝头催笔韵，梅丛香里度书
　　声。1961年刻

64 霜叶小鸟书画扇骨 承名世画 徐孝穆书：嚼句幽禽答，寻花晚蝶随。1961年
　　刻

65 仕女暗香扇骨 谢华画 1961年刻

66 山水书画扇骨 承名世画 徐孝穆书：杏花含露团香雪，蘋叶微风动细波。
　　1961年刻

67 竹枝书画扇骨 朱屺瞻画并书：水面生风分外严。1961年刻

68 老梅弯竹扇骨 唐云画 1961年刻

69 劲竹书画扇骨 朱屺瞻画并书：石桥两畔好人烟。1961年刻

70 野塘花鸭书画扇骨 承名世画 徐孝穆书：春水野塘花鸭暖，夕阳高陇纸鸢
　　晴。1961年刻

71 鸟语书画扇骨 承名世画 徐孝穆书：谷里花开知地暖，林间鸟语作春声。
　　1961年刻

72 双鱼双燕扇骨 唐云画 1961年刻

73 竹鸟书画扇骨 承名世画 徐孝穆书：一片澄湖冷浸秋，半窗修竹翠含雨。
　　1961年刻

74 荷花书画扇骨 承名世画 徐孝穆书：圆荷出水初浮盖，古木含烟欲化云。
　　1961年刻

75 磨剑图书画扇骨　承名世画　徐孝穆书：艰巨见事业，磨练出精神。1961年刻

76 山石花卉书画扇骨　王个簃画并书：秋风吹冷艳，晨露湿新妆。1961年刻

77 兰花竹子扇骨　唐云画　1961年刻

78 翠竹书画扇骨　唐云画　徐孝穆书：雨摇窗竹琴声润，风落瓶花笔砚香。1961年刻

79 柳枝小鸟与秀竹扇骨　唐云画　1962年刻

80 梅竹扇骨　唐云画　1962年刻

81 牡丹书画扇骨　江南蘋画并书：惟有此花开不断，一年长放四时春。1962年刻

82 松鹤书画扇骨　承名世画　徐孝穆书：远意发孤鹤，尘心洗长松。1962年刻

83 柳条石鸟书画扇骨　承名世画　徐孝穆书：寒食梨花月，新晴杨柳风。1962年刻

84 墨荷扇骨　唐云画　1962年刻

85 松竹书画扇骨　承名世画　徐孝穆书：松涛响云壑，竹翠滴桃花。1962年刻

86 荷花书画扇骨　承名世画　徐孝穆书：春桃拂红粉，岸柳被青丝。1962年刻

87 梅竹扇骨　黄幻吾画　1962年刻

88 梅花茂竹扇骨　唐云画　1962年刻

89 东坡造像书画扇骨　程十发画并书：水枕能令山俯仰，风船解与月徘徊。1962年刻

90 茂竹书画扇骨　唐云画　徐孝穆书：横眉冷对千夫指，俯首甘为孺子牛。1962年刻

91 兰花书画扇骨　沈剑知画并书：怀宝自足珍，艺兰那计畹。1962年刻

92 兰花扇骨　沈剑知画　1962年刻

93 持花少女书画扇骨　程十发画并书：小时不识月，呼作白玉盘。1962年刻

94 梅竹扇骨　承名世画　1962年刻

95 老梅劲竹扇骨　唐云画　1962年刻

96 荷花松树扇骨　唐云画　1962年刻

97 清风暗香扇骨　唐云画竹并书：清风在握。画梅并书：暗香入梦。1962年刻

98 老梅新竹扇骨　唐云画　1962年刻

99 寿星盆菊扇骨　承名世画并书：文樑先生七十大寿。1962年刻

100 梅花竹枝扇骨　唐云画　1962年刻

101 梅花书画扇骨　钱瘦铁画并书：砚水生冰墨半干，画梅须画晚来寒，树无丑态香沾袖，不爱花人莫与看。1962年刻

102 蝉柳蜓荷扇骨　江寒汀画　1962年刻

103 苍松书画扇骨　钱瘦铁画并书：松籁泉韵，涤尽烦襟。1962年刻

104 梅花书画扇骨　钱瘦铁画并书：疏影横斜水清浅，暗香浮动月黄昏。1962年刻

105 近似黄竹园书画扇骨　程十发画并书：师一枝阁章法。1962年刻

106 菊花书画扇骨　谢稚柳画并书：采菊东篱下，悠然见南山。1962年刻

107 荷花扇骨　唐云画　1962年刻

108 游鱼篆书扇骨　来楚生画　陈文无篆：诗如盂大文欧九，友是墙东屋瀼西。1962年刻

109 秀梅茂竹扇骨　唐云画　1963年刻

110 荷梅扇骨　朱屺瞻画　1963年刻

111 芭蕉菊花书画扇骨　陈半丁画并书：一夜新霜著瓦轻，芭蕉心折败荷倾。耐寒只有东篱菊，金蕊初开晓更清。1963年刻

112 观瀑书画扇骨　钱瘦铁画并书：李太白观瀑诗意，癸卯清明写于天池龙泓砚斋。1963年刻

113 梅花金文扇骨　陈文无画并书：子孙父乙卣铭字。1963年刻

114 劲竹书画扇骨　陈佩秋画并书：风含翠篠娟娟净，雨浥红叶冉冉香。1963年刻

115 兰花书画扇骨　白蕉画并书：医我躁妄，扬彼清芬。1963年刻

116 劲松书画扇骨　钱瘦铁画并书：读书有味如谏果，饮酒此心同活云。1963年刻

117 虫草书画扇骨　来楚生画　白蕉书：贤者策，群力通，集众思。1963年刻

118 兰苞书画扇骨　陈佩秋画并书：云度时无影，风来乍有香。1963年刻

119 柏树书画扇骨　王个簃画并书：风吹高柏影在衣，忽惊满座蛟龙入。1963年刻

120 荷花兰草扇骨　谢之光画　1963年刻

121 竹梅扇骨　唐云画并书：一枝春。1963年刻

122 玉兰书画扇骨　江南蘋画并书：皎皎玉兰花，不受缁尘垢。莫漫比辛夷，白贲谁能偶。1963年刻

123 梅竹扇骨　谢稚柳画竹　唐云画梅　1963年刻

124 梅竹扇骨　唐云画　1963年刻

125 兰竹留青扇骨　唐云画　1963年刻

126 柳鸟书画扇骨　谢稚柳画并书：不知细叶谁裁出，二月春风似剪刀。1963年刻

127 兰花书画扇骨　谢稚柳画并书：翠盖临风迥，冰花浥露鲜。1963年刻

128 蜜蜂鸡冠花书画扇骨　钱瘦铁画并书：予写此意在天池白阳之间。1963年刻

129 兰竹扇骨　谢稚柳画兰　唐云画竹　1963年刻

130 鹰鱼书画扇骨　钱瘦铁为郭沫若画并书：鹰击长空，鱼翔浅底。1963年刻

131 梅花葡萄扇骨　陈半丁画梅并书：铁骨红颜瘦劲，冷香众立精神，三九期间突出，百花头上先春。随意抹此，有劳孝穆弟成之。又画葡萄并书：曾闻诗胆大如天，试看狂生画亦然，乱点葡萄十数个，只求神似不求圆。1964年刻

132 梅竹扇骨　唐云画　1964年刻

133 荷花蜘蛛扇骨　来楚生画　1964年刻

134 书法扇骨　徐孝穆书：墙上芦苇头重脚轻根底浅，山间竹笋嘴尖皮厚腹中空。1964年刻

135 峻岭书画扇骨　王个簃画并书：山，刺破青天锷未残。天欲坠，赖以柱其间。1964年刻

136 梅竹扇骨　唐云画梅　谢稚柳画竹　1964年刻

137 梅花书画扇骨 沈剑知画并书：爱敬古梅如宿士。1964年刻

138 兰竹扇骨 谢稚柳画兰 唐云画竹 1964年刻

139 松树松鼠书画扇骨 来楚生画并书：八音克谐，荡邪反正，奉爵称寿，相乐终日，于穆肃雍，上下蒙福。1964年刻

140 兰荷扇骨 谢之光画 1964年刻

141 梅菊扇骨 沈剑知画 1964年刻

142 菊花扇骨 黄幻吾画 1964年刻

143 葡萄萝卜扇骨 沈剑知画 1964年刻

144 葫芦兰蜓扇骨 乔木画 1964年刻

145 藤虫书画扇骨 来楚生画并书：山阳瑕丘九百元台三百。齐国广张建平二百，其人处士。祭器碑阴。1964年刻

146 咏梅诗意扇骨 谢稚柳画梅并书：梅花欢喜漫天雪，玉宇澄清万里埃。1965年刻

147 风竹梅花扇骨 黄幻吾画 1965年刻

148 柳鸟松树扇骨 黄幻吾画 1965年刻

149 牡丹书画扇骨 王个簃为唐云画牡丹并书：一天雨露育新花。又书：鹰击长空，鱼翔浅底，万类霜天竞自由。1965年刻

150 秀竹书画扇骨 唐云画并书：养渠百尺干霄气，见我平生及物心。1965年刻

151 梅竹扇骨 唐云为陈文无画 1965年刻

152 松鼠昆虫扇骨 来楚生画 1965年刻

153 对联书法扇骨 丰子恺书：洞庭波涌连天雪，长岛人歌动地诗。1965年刻

154 悟空书画扇骨 程十发画并书：今日欢呼孙大圣，只因妖雾又重来。1965年刻

155 兰竹扇骨 唐云为王个簃画 1965年刻

156 秀竹林山扇骨 唐云为若瓢画 1965年刻

157 新柳小鸟与花蝶扇骨 乔木画 1965年刻

158 兰花书画扇骨 白蕉画并书：一片清芬竹外生。1966年刻

159 梅花书画扇骨 钱瘦铁画并书：俏也不争春，只把春来报。1966年刻

160 咏梅书画扇骨 徐孝穆画梅并书：俏也不争春，只把春来报。1967年刻

161 竹梅双面扇骨 唐云画 20世纪60年代刻

162 毛泽东句意书画扇骨 徐孝穆画梅并书：梅花欢喜漫天雪，玉宇澄清万里埃。20世纪60年代刻

163 松树书画扇骨 谢稚柳为唐云画并书：新松恨不高千尺，恶竹应须斩万竿。20世纪60年代刻

164 梅花报春书画扇骨 唐云画梅并书：俏也不争春，只把春来报。20世纪60年代刻

165 《江桥夜泊》书画扇骨 钱瘦铁画并书：月落乌啼霜满天，江枫渔火对愁眠，姑苏城外寒山寺，夜半钟声到客船。20世纪60年代刻

166 毛主席语录书法扇骨 徐孝穆书：我们的文学艺术都是为人民大众的，首先

是为工农兵的，为工农兵而创造，为工农兵所利用的。20世纪60年代刻

167 兰花书画扇骨　白蕉画并书：医我燥妄，扬彼清芬。20世纪60年代刻

168 杨柳书画扇骨　沈剑知画并书：先生运刀如运风。20世纪60年代刻

169 兰草书画扇骨　白蕉画并书：不入石出翁，不寐多花之一事。又书：新松恨不
　　高千尺，恶竹应须斩万竿。20世纪60年代刻

170 竹石书画扇骨　沈剑知画并书：旧派推嘉定，宗风接肇周，劝君摹古简，蚕
　　尾杂银钩。20世纪60年代刻

171 兰花书画扇骨　白蕉画并书：奇花多放，少草自馨。又书：我与妻儿是两家，
　　移盆窥影独咨嗟，孤檠能说宵来事，头白狂生最爱花。20世纪60年代刻

172 钟馗书画扇骨　程十发画并书：小楼一夜听春雨，深巷明朝卖杏花。20世纪
　　60年代刻

173 荷花书画扇骨　来楚生画并书：瑟瑟凉波起，栏干映水斜，昨宵知有雨，秋
　　在白荷花。20世纪60年代刻

174 兰竹扇骨　唐云画　20世纪60年代刻

175 小鸟梅竹扇骨　承名世画　20世纪60年代刻

176 双竹扇骨　唐云画　20世纪60年代刻

177 灯笼花麻雀扇骨　承名世画　20世纪60年代刻

178 梅花水仙扇骨　徐元清画　20世纪60年代刻

179 花卉扇骨　朱屺瞻画　20世纪60年代刻

180 竹梅扇骨　谢稚柳画　20世纪60年代刻

181 梅花扇骨　江南蘋画　20世纪60年代刻

182 松树紫藤扇骨　江南蘋画　20世纪60年代刻

183 梅花兰石扇骨　江南蘋画　20世纪60年代刻

184 竹菊扇骨　江南蘋画　20世纪60年代刻

185 水仙锦鸡扇骨　承名世画　20世纪60年代刻

186 梅花牡丹扇骨　沈剑知画　20世纪60年代刻

187 竹菊扇骨　唐云画　20世纪60年代刻

188 荷花与海棠小鸟扇骨　唐云画　20世纪60年代刻

189 兰菊扇骨　唐云画　20世纪60年代刻

190 梅竹扇骨　唐云画　20世纪60年代刻

191 葡萄花卉扇骨　沈剑知画　20世纪60年代刻

192 蚂蚱荷花扇骨　来楚生画　20世纪60年代刻

193 梅花扇骨　唐云画　20世纪60年代刻

194 丝瓜公鸡与游鱼扇骨　吴青霞画　20世纪60年代刻

195 荷鸟柳鸭扇骨　富华画　20世纪60年代刻

196 梅花村夫扇骨　唐云画　20世纪60年代刻

197 双燕飞蝶扇骨　徐孝穆画　20世纪60年代刻

198 梅花竹子扇骨　唐云为邵洛羊画　20世纪60年代刻

199 梅花翠竹扇骨　唐云画　20世纪60年代刻（见第64页）

200 梅花扇骨 徐孝穆画 20世纪60年代刻

201 荷花扇骨 唐云画 20世纪60年代刻（见第68页）

202 春柳梅枝扇骨 黄幻吾画 20世纪60年代刻（见第67页）

203 柳燕书画扇骨 徐孝穆画并书：旧时王谢堂前燕，飞入寻常百姓家。20世纪
60年代刻

204 荷花书画扇骨 徐孝穆画荷并书：风景这边独好，江山如此多娇。20世纪60
年代刻

205 嫩竹书画扇骨 来楚生画并书：嫩条梢空碧，高枝梗太清，总看奔逸势，犹
带早雷惊。20世纪60年代刻

206 书法扇骨 徐孝穆书：雄关漫道真如铁，而今迈步从头越。虎踞龙盘今胜
昔，天翻地覆慨而慷。20世纪60年代刻

207 梅花丛竹书画扇骨 程十发画并书：梅羡道人一笑来。20世纪60年代刻

208 留青梅竹扇骨 唐云画梅竹并书：暗香入梦。20世纪60年代刻

209 梅花水牛扇骨 徐孝穆画梅 根宝画水牛并书：俯首甘为孺子牛。20世纪60
年代刻

210 毛泽东词意书画扇骨 徐孝穆画梅并书：梅花欢喜漫天雪，冻死苍蝇未足
奇。20世纪60年代刻

211 红叶书画扇骨 黄幻吾画并书：深秋红叶照黄山。20世纪60年代刻

212 清竹书画扇骨 沈剑知画并书：竹解心虚是我师。20世纪60年代刻（见第66
页）

213 毛泽东《忆秦娥·娄山关》书法扇骨 徐孝穆书毛体 20世纪60年代刻

214 苍梅书画扇骨 钱瘦铁画并书：梅花欢喜漫天雪。20世纪60年代刻

215 竹石书画扇骨 陆俨少画并书：雨洗娟娟净，风吹细细香。20世纪60年代刻

216 梅菊扇骨 谢稚柳画梅并书：待到山花烂漫时，她在丛中笑。陈佩秋画菊并
书：岁岁重阳，今又重阳，战地黄花分外香。20世纪60年代刻

217 咏梅词意书画扇骨 徐孝穆画梅并书：俏也不争春，只把春来报，待到山花
烂漫时，她在丛中笑。20世纪60年代刻

218 山水书画扇骨 钱瘦铁画并书：潮平两岸阔，风正一帆悬。20世纪60年代刻

219 梅花书画扇骨 钱瘦铁画梅并书：梅花欢喜漫天雪。20世纪60年代刻

220 虫叶豆荚书画扇骨 来楚生画并书：外六桥头杨柳尽，里六桥头树亦稀。真
实湖山今始见，老迟行过更依依。20世纪60年代刻

221 梅花书画扇骨 徐孝穆画梅并书：领导我们事业的核心力量是中国共产党，
指导我们思想的理论基础是马克思列宁主义。20世纪60年代刻

222 游鱼书画扇骨 承名世画 徐孝穆书：诗书探古意，水竹有深缘。20世纪60
年代刻

223 老叟书画扇骨 程十发画并书：探幽不觉远。20世纪60年代刻

224 黄山奇松书画扇骨 钱瘦铁画并书：黄山奇松之一，为孝穆画于天池龙泓砚
斋。20世纪60年代刻

225 塘鱼与花枝小鸟扇骨 富华画塘鱼小鸟 徐孝穆补枝 20世纪60年代刻

260 梅竹扇骨 唐云画 20世纪70年代刻

261 竹菊扇骨 唐云画 20世纪70年代刻

262 牵牛花荷塘扇骨 徐孝穆画 20世纪70年代刻

263 梅竹扇骨 徐元清画 20世纪70年代刻

264 竹荷扇骨 徐元清画荷蜓 徐孝穆画竹鸟 20世纪70年代刻

265 鱼鸟扇骨 徐孝穆画 徐元清补鸟 20世纪70年代刻（见第99页）

266 荷花书画扇骨 徐孝穆画并书：芬芳闲领味，供养静怡神。20世纪70年代刻

267 梅花书画扇骨 唐云画 白蕉书：敢教日月换新天。20世纪70年代刻（见第100页）

268 桃花书画扇骨 唐云画并书：红霞万朵百重衣。20世纪70年代刻

269 兰竹扇骨 谢稚柳画 1980年刻

270 梅竹扇骨 唐云画竹 谢稚柳画梅 1980年刻

271 丝瓜书画扇骨 徐孝穆画 谢稚柳书：赤道雕弓能射虎，椰林匕首敢屠龙。1980年刻

272 枇杷石榴扇骨 富华画 1980年刻

273 柳燕塘蟹扇骨 徐元清画柳燕 徐孝穆画塘蟹 1980年刻

274 垂柳八哥扇骨 富华画八哥 徐孝穆补柳 1980年刻

275 鸟竹梅花扇骨 詹仁左画 1982年刻

276 高竹书画扇骨 徐孝穆画并书：凌云。1983年刻

277 山水梅花扇骨 应野平画山水 乔木画梅 1984年刻

278 兰花荷蜓扇骨 徐孝穆画并书：万航楼头荷苞待放，红蜻蜓先享清香。余喜以戏笔刻之。1985年刻

279 翠竹书画扇骨 徐孝穆画并书：振雄道兄持扇骨，嘱余奏刀，因以所贻西厢记演出本大作墨竹写意刻之，以示窗前幽篁之意也，即乞正之。1985年刻

280 兰花书画扇骨 徐孝穆画 俞振飞书：似兰斯馨。1986年刻（见第120页）

281 兰花独荷扇骨 徐孝穆画 20世纪80年代刻

282 石榴葡萄扇骨 徐孝穆画 20世纪80年代刻

283 鸟柳蛙跳扇骨 詹仁左画 20世纪80年代刻

284 梅花扇骨 徐孝穆画 20世纪80年代刻

285 梅兰扇骨 徐孝穆画 20世纪80年代刻

286 兰花与松鼠葡萄扇骨 徐孝穆画 20世纪80年代刻

287 梅竹黑木扇骨 詹仁左画 1982年刻（见第121页）

288 菊花书画扇骨 詹仁左画并书：满城尽带黄金甲。20世纪80年代刻

289 兰花书画扇骨 俞振飞仿西冷石伽画并书：美不胜收。20世纪80年代刻

290 秀竹书画扇骨 俞振飞仿石伽画并书：高山流水。20世纪80年代刻

笔筒

1　松树笔筒　唐云画　1962年刻

2　梅桩笔筒　唐云画　1962年刻

3　翠竹笔筒　唐云画　1962年刻

4　兰石书法笔筒　白蕉画兰并书：我有刀如笔，安知笔似刀，平时伴尘拂，作战当梭镖。　刻成后白蕉又记：老赖谓孝穆曰，观子之作，刻而不刻者为能品，不刻而刻者为妙品，刀笔错落而无刀痕者为神品，公孙大娘舞剑器，自然而已矣。唐云补石。1963年刻

5　梅枝笔筒　朱屺瞻画　1965年刻

6　荷花笔筒　唐云画　1965年刻（见第52页）

7　山水瘿木笔筒　唐云画　1966年刻（见第72页）

8　梅花笔筒　唐云画梅并书：梅花欢喜漫天雪，玉宇澄清万里埃。20世纪60年代刻

9　山水留青笔筒　唐云画　20世纪60年代刻（见第70页）

10　梅树盛放笔筒　唐云画　20世纪60年代刻

11　石竹笔筒　朱屺瞻画并书：一日暂无能鄙吝。20世纪60年代刻

12　梅花笔筒　唐云画　20世纪60年代刻

13　老梅新放笔筒　唐云画　20世纪60年代刻

14　山水佛肚竹笔筒　唐云画　20世纪60年代刻

15　杨柳知了笔筒　唐云画　20世纪60年代刻（见第76页）

16　李方膺诗意笔筒　陆俨少画并书：铁干铜皮碧玉枝，庭前老梅是我师。20世纪60年代刻（见第73页）

17　荷花笔筒　唐云画　1972年刻

18　梅花笔筒　唐云画　1972年刻

19　荷花笔筒　唐云为吴作人、肖淑芳画　1973年刻

20　梅花笔筒　唐云为朱屺瞻画　1973年刻

21　繁梅一树笔筒　唐云画　1973年刻

22　老梅笔筒　张大壮画　1973年刻

23　梅树麻雀笔筒　唐云画　1973年刻

24　佛肚竹笔筒　唐云画　1973年刻（见第101页）

25　黄山风景笔筒　应野平画并书：重游黄岳趁东风，一日攀登顶上峰，明月有情应笑我，先生今日逞豪雄。1974年刻

26　红叶小鸟笔筒　谢稚柳画　1974年刻（见第102页）

27　丛山劲松笔筒　江南蘋画　1976年刻

28　秀梅笔筒　唐云画　20世纪70年代刻

29 《咏梅》词书法笔筒 徐孝穆书毛泽东《卜算子·咏梅》 20世纪70年代刻

30 梅花笔筒 赖少其画并书：梅花欢喜漫天雪。20世纪70年代刻

31 水仙小鸟石竹笔筒 唐云画 1980年刻

32 荷塘清趣笔筒 乔木画 徐孝穆书：荷塘清趣。20世纪80年代刻

砚台

1　龙泓砚　钱瘦铁书　1956年刻

2　荷花砚盖　唐云画　20世纪50年代刻

3　竹叶清风砚　唐云画并书: 此君面目含清风。1960年刻

4　书法砚　徐孝穆书　1961年刻

5　屈翁山诗句砚　唐云画梅并书: (砚盖)明月白成水, 梅花香在天。(砚底)
　　一滴能兴万古澜。1962年刻

6　唐云润格砚　唐云书: (砚盖)砚田小, 可以稼, 鼓足劲, 谷天下。(砚底)唐
　　云画, 花鸟廿元, 山水卅元, 墨竹十元。上例均每方尺计, 重色加倍, 点品两
　　倍。一九六二年七月订。1962年刻

7　梅桩新枝砚　唐云画　1962年刻

8　林文忠公砚　李宇超书: 砚为清代林文忠公遗物, 石为端溪上品, 原有铭跋
　　遭人磨毁, 将运出国被阻留而流入羊城, 为赵品三同志收藏, 辛丑夏赠王
　　世英同志, 同年冬世英转赠余于北京。1962年刻

9　翠竹砚盒　唐云画　1962年刻

10　花生荸荠砚盖　唐云画　1962年刻

11　梅花砚盖　唐云画　1962年刻

12　竹砚　唐云画并书: 露叶风梢承砚滴, 潇湘一曲在我庐。1962年刻

13　潇湘露叶砚盖　唐云画并书: 露叶风梢承砚滴, 潇湘一曲在我庐。1962年
　　刻　(见第78页)

14　竹砚　唐云画竹并书: 竹下忘言对紫茶。1963年刻

15　苍松砚　钱瘦铁画并书: 墨海腾蛟。1963年刻

16　竹砚　钱瘦铁画并书: 虚心坚节。1963年刻

17　书法砚　叶丰书: 半生戎马, 虎口驰骋, 惟民有利, 坚持斗争。赖少其铭自用
　　砚。1963年刻

18　田家英砚铭砚　郭沫若书(砚盖): 守望白观无黑, 洁如玉坚似铁, 马列之徒
　　如斯耶。白蕉画兰并书郭沫若十六字令词(砚底)1963年刻　(见第79页)

19　藏族舞女砚　叶浅予画(锡砚盖)唐云画竹(砚底)1963年刻

20　游鱼砚　承名世画　1964年刻

21　梅花砚　唐云画　1964年刻

22　咏梅砚　沈剑知画梅并书毛泽东《咏梅》: 千金璧, 不与易, 几点春, 一片
　　石。平公出藏砚使图并铭。1964年刻

23　南埠玉带池砚　叶丰篆　1964年刻

24　梅谷长物砚　来楚生书: 雪里放琼花, 幽深境独造, 并非梅迹春, 春是梅华
　　报。1964年刻

25　春兰人物砚　黄胄画并书: 一九六四年元旦黄胄画红旗谱中之春兰, 请孝穆

同志刊正。1964年刻

26 龙子砚 唐云书砚铭 1964年刻

27 书法圆砚 来楚生书：大海为镜，银河为梳，皓月当空，任我放歌。1964年刻

28 山石小鸟砚 唐云画 1964年刻

29 山水砚盖 唐云画 1965年刻

30 一竿竹砚 唐云画竹并书：叶叶东风拂砚池。一九六五年六一节赠乐平兄并画一竿请孝穆刻之，以留永念。1965年刻

31 星天云海砚 钱瘦铁篆 1965年刻

32 竹砚盖 唐云画 1965年刻

33 竹砚 唐云画竹并书：叶叶清风拂砚池。1965年刻

34 竹砚盖 唐云画竹并书：叶叶舞东风。1965年刻

35 梅花砚 唐云画 1965年刻

36 咏梅词句砚 惟秀制砚 唐云画梅并书：梅花欢喜漫天雪，玉宇澄清万里埃。1965年刻

37 景安手制砚 唐云书：端正平直神气全，景安手制赠良天，书时后方比华扁，孝穆镌于乙巳年。1965年刻

38 山水砚 唐云画 1965年刻

39 飞鹰游鱼砚 唐云画并书：鹰击长空，鱼翔浅底。1965年刻

40 云雾飞鸟砚 唐云画 1965年刻

41 生梨小虫砚 唐云画 1965年刻

42 翠竹砚 唐云画 1966年刻

43 苍松皓月砚 唐云画松题书拓片：孝穆刀如大石画，刻划精工画不如，要请漫之评一语，苍松皓月正高时。1966年刻

44 赤足民族女砚 黄胄画 1966年刻

45 春竹砚 唐云画并书：叶叶舞东风。20世纪60年代刻（见第36页）

46 春梅砚 唐云画并书：墨池常占四时春。20世纪60年代刻

47 云间女孩砚盖 程十发画并书：大地回春。20世纪60年代刻

48 书法砚 唐云书：方智而有圆神，云烟结处，得佐生春。20世纪60年代刻

49 水仙砚 钱瘦铁画 20世纪60年代刻

50 梅枝小鸟砚 唐云画 20世纪60年代刻

51 梅树砚盖 唐云画 20世纪60年代刻

52 梅花砚 张大壮画 20世纪60年代刻

53 梅花竹砚 唐云（砚盖）画梅并（砚底）书：漪漪竹砚，君子用藏。20世纪60年代刻

54 梅枝砚 谢稚柳画 20世纪60年代刻

55 梅花椭圆砚 唐云画 20世纪60年代刻

56 丛梅砚盖 唐云画并书：换了人间。20世纪60年代刻

57 潜龙腾蛟砚 叶潞渊书：扣无声，爨不焦，云潜龙，雨腾蛟。20世纪60年代刻

88 荷花砚盖 唐云画 1973年刻

89 蛙戏砚盖 来楚生画 1973年刻

90 包公梨形砚 程十发画（砚盖）徐孝穆书（砚底）：育仁兄自端溪携归，所赠后请书章同志就形琢成。1973年刻（见第105页）

91 柳亚子诗人砚 徐孝穆砚侧书：亚子姨夫自用砚，一九五零年贻余，请书章同志重加整治，永作家珍。1973年刻 詹仁左砚底画柳亚子像 唐云题砚铭 1978年刻 徐孝穆砚盖书柳亚子《一九四五年九月十二日自题绘像一律》 1980年刻 柳亚子纪念馆藏

92 石榴砚 唐云画 1974年刻

93 兔型生肖砚 周炼霞书砚铭 1974年刻

94 蝉竹瓦当砚 唐云画并书：上林瓦当如此大者罕有，少其同志见而爱之，奉赠纪念。1974年刻

95 三角砚 徐孝穆书砚铭 1975年刻

96 仙桃砚 唐云书：昔传仙桃三千岁，此宝曾经亿万年，毕竟人工胜天巧，赠君落笔起云烟。一九七五年夏研吾斯贻孝穆六十岁纪念，老药题。1975年刻

97 梅花砚 唐云画 1975年刻

98 山水砚 唐云画 1975年刻

99 新篁砚 张大壮画 1975年刻

100 梅根砚 唐云画并书：月落参横候，诗心匝地行，香魂与墨梦，一半却留君。澍声手琢梅根砚嘱题。1975年刻

101 荷花砚 徐孝穆画 1975年刻

102 梅荷圆形砚 唐云画梅花并书（砚底）：寿同金石人比梅花。1975年刻 徐孝穆画荷花（砚盖） 1977年刻（见第107页）

103 梅花怒放砚盖 韩蘐非制砚 唐云画 1976年刻

104 毛泽东诗句砚 徐孝穆书：四海翻腾云水怒，五洲震荡风雷急。1976年刻

105 毛泽东《水调歌头·重上井冈山》砚 陈佩秋书 白书章整砚 1976年刻

106 梅花盛开砚 唐云画 1976年刻

107 荷花操手砚 谢稚柳画并书：出砚池而不染。1976年刻（见第108页）

108 《咏梅》词书画砚 陈佩秋砚盖画梅 徐孝穆砚底书毛泽东《卜算子·咏梅》词并记：小璜邱龙同志得克征所赠此石，请蘐非琢砚，书章镌，佩秋写梅一枝，又嘱余书为刻之。1977年刻

109 梅花砚 唐云画 1977年刻

110 鲁迅句砚 徐孝穆书：横眉冷对千夫指，俯首甘为孺子牛。1977年刻

111 毛泽东《五律·西行》砚 徐孝穆书 1978年刻

112 鲑鱼圆砚 吴青霞画 20世纪70年代刻（见第109页）

113 竹砚 唐云画 20世纪70年代刻

114 劲竹砚盖 唐云画 20世纪70年代刻

115 梅花砚 唐云画 20世纪70年代刻（见第111页）

116 兰花圆形砚 唐云画 20世纪80年代刻

117 长方砚 朱屺瞻画水仙(砚底)谢稚柳画竹(砚盖)1980年刻

118 荷花砚 乔木画荷(砚侧)徐孝穆画荷并篆：荷塘清趣。1980年刻

119 公鸡秀竹砚 程十发画鸡(砚盖)乔木画竹并书(砚底)：清风。1980年刻

120 牡丹苍松砚 乔木画牡丹(砚盖)谢稚柳画松(砚底) 1980年刻

121 兰梅砚 唐云画 1980年刻

122 金鱼桃花砚 唐云画 1980年刻

123 翠竹砚 谢稚柳画 1980年刻

124 戏剧人物书法砚 关良画(砚盖)徐孝穆书(砚底)：个个皆称豆，年年一线
连，留青对红叶，不到御沟前。1980年刻

125 新雏出壳砚 乔木画兰(砚盖)程十发书(砚底)：内蜕。 1980年刻

126 武松打虎圆砚 关良画(砚盖)徐孝穆篆(砚侧)1980年刻

127 梅花书法砚 唐云画(砚盖)徐孝穆书(砚底)：长春。1980年刻

128 梅花书法砚 徐孝穆画并书：寻梅到处得闲游。1980年刻

129 松梅砚 谢稚柳画 1980年刻

130 书法砚 徐孝穆为郑逸梅书：一泓水，润砚田，倚万卷，立千言。1980年刻

131 鲁迅肖像砚 顾公度画砚盖 徐孝穆书：鲁迅亥年残秋偶作七律诗(砚底)。
1981年刻 鲁迅纪念馆藏

132 戏剧人物砚 关良画并书：常留麝墨濡霜毫。1981年刻

133 芭蕉兰花砚 朱屺瞻画 1981年刻

134 竹梅砚 朱屺瞻画 1981年刻

135 松石书法砚 王个簃画并书：青松多寿色。1981年刻

136 忆柳亚子诗书法砚 端木蕻良书：忆柳亚子诗一首。吴中春柳一江横，诗史交织
举世名。不负当时驰骋语，天明黄叶笔花声。1981年刻(见第123页)

137 茂竹葡萄砚 朱屺瞻画竹(砚盖)乔木画葡萄(砚底) 1981年刻

138 劲松砚 唐云画 1981年刻

139 苍松书法砚 徐孝穆画松(砚盖)并书(砚底)：无量寿。1981年刻

140 梅花湖帆砚 朱屺瞻画梅(砚盖)乔木画湖帆(砚底) 1981年刻

141 悟空砚 关良画 1981年刻

142 达摩面壁砚 关良画并书 1981年刻

143 竹兰砚 唐云画 1981年刻

144 兰花水仙砚 朱屺瞻画 1981年刻

145 猫头鹰砚 唐云画松(砚盖) 1981年刻

146 悟空闹桃砚 关良画 1981年刻

147 钟馗砚 关良画 1981年刻

148 书法砚 徐孝穆书：平而正，坚而润，端溪石，永宝珍。1981年刻

149 兰花砚 唐云画 1981年刻

150 有余书画砚 程十发画鱼并书(砚盖)：有余。砚底又书：天上割紫云，水中见清

影。1981年刻

151　樱桃小鸟书法砚　程十发画　砚底书：天然斑剥，文思如辘，下笔如飞，藏之玉局。1981年刻

152　烛台书法砚　唐云画　砚底书：毋贪墨，宁雌黄，功最深，补讹亡。1981年刻

153　书法圆砚　吴作人书：端石。1981年刻

154　水仙书法砚　王个簃画　砚底书：花开亦出玉无瑕。1981年刻

155　米芾拜月砚　黄胄画　1981年刻

156　鲁迅像砚盖　顾公度画　1981年刻　鲁迅纪念馆藏

157　山石书法砚　唐云画　砚底书：寒山一片石，以手摸之，探幽赜此中功德，惟君有得。1981年刻

158　石榴书法砚　王个簃画　砚底书：看他开口处，一笑落珠玑。1981年刻

159　梅花书法砚　王个簃画　砚底书：前村雪后有时见，隔水香来何处寻。1981年刻

160　书法圆砚　吴作人书：石田。1981年刻

161　兰石骏马砚　王个簃画兰石并书（砚盖）：花开香堕远来风。尹瘦石画马（砚底）　1981年刻（见第122页）

162　风竹书法砚　唐云画　砚底书：仙骨坚，紫玉清，子何来，五羊城。1981年刻

163　橙枝书法砚　谢稚柳画　砚底书：山骨云根。1981年刻

164　梅花书法砚　唐云画　砚底书：日初出，鸡子黄，一夫不改其畊而天下康，天下康，田与桑。1981年刻

165　芭蕉书法砚　唐云画　砚底书：嫩蕉叶，抽春芽，试作书，开心花。1981年刻

166　兰花书法砚　唐云画　砚底书：云一缕，朝朝暮暮；润如许，岂待玉女披衣，而后作雨耶。1981年刻

167　公鸡书法砚　程十发画　砚底书：此端妙砚，宋坑品质极佳，正似紫云一片，雕工亦浑厚古朴。1981年刻

168　竹石砚盖　刘旦宅画并书：龙吟。1981年刻

169　梅花砚　徐孝穆画　1982年刻

170　竹砚盖　陈佩秋画　1984年刻

171　梅花书法砚　徐孝穆画梅（砚底）并篆（砚盖）：业精于勤。1985年刻

172　秀竹书法砚　唐云画砚盖　徐孝穆篆（砚底）：持之以恒。1986年刻

173　北溟鱼砚　程十发画（砚盖）徐孝穆书（砚底）：余游肇庆得大西洞名品，形似成砚，因名北溟鱼也。又书：研吾菊珍升迁京津依依惜别，相以赠君。1987年刻（见第125页）

茶壶

1 葫芦紫砂壶 白蕉书：葫芦开口，葫芦掩口，好污我须惟无苟。1960年刻

2 景舟山水紫砂壶 唐云画并书：雨余泛春水，摇破一溪烟。20世纪70年代刻（见第110页）

3 山水紫砂壶 唐云画 20世纪70年代刻（见第112页）

4 水仙书画紫砂壶 谢稚柳画并书：翠带临风。1980年刻

5 菊花书画紫砂壶 谢稚柳画并书：东篱佳色。1980年刻

6 桃花书画紫砂壶 谢稚柳画并书：满堂春色。1980年刻

7 云山书画紫砂壶 陆俨少画并书：平岫横云。1980年刻

8 山峦书画紫砂壶 陆俨少画并书：危岩云树。1980年刻

9 云间松石书画紫砂壶 陆俨少画并书：松岩图。1980年刻

10 水仙书画紫砂壶 王个簃画并书：水隐亦出玉无瑕。1980年刻

11 核桃书画紫砂壶 陈佩秋画并书：长康。1980年刻

12 佛手书画紫砂壶 陈佩秋画并书：长乐。1980年刻

13 茂竹书画紫砂壶 王个簃画并书：清影摇风。1980年刻

14 石榴书画紫砂壶 王个簃画并书：看他开口处，一笑落珠玑。1980年刻

15 菱角书画紫砂壶 陈佩秋画并书：延年。1980年刻

16 长生果书画紫砂壶 陈佩秋画并书：长益。1980年刻

17 山石书画紫砂壶 唐云画并书：煮白石，泛绿云，一瓢细酌邀桐君。1980年刻

18 茂竹书画紫砂壶 唐云画并书：风雨萧萧，人过茶寮。1980年刻

19 兰花书画紫砂壶 唐云画并书：品香。1980年刻

20 柿子书画紫砂壶 唐云画并书：范佳果，试槐火，不能七碗，兴来唯我。20世纪80年代刻

21 竹枝书画紫砂壶 谢稚柳画并书：清风。20世纪80年代刻（见第124页）

22 菊花书画紫砂壶 徐孝穆画并书：敢与冰霜争异姿。20世纪80年代刻

23 戏剧人物紫砂壶 关良画 20世纪80年代刻

24 远岫书画紫砂壶 陆俨少画并书：玉蕴山辉。1981年刻

25 水仙书画紫砂壶 谢稚柳画并书：雨浥娟娟净。1981年刻

26 梅花书画紫砂壶 徐孝穆画并书：梅香。1981年刻

27 兰花书画紫砂壶 徐孝穆画并书：幽情逸韵。1981年刻

28 蔬果盘书画紫砂壶 徐孝穆画并书：醇香。1990年刻

其他

1　书法刻石　唐云书：恶逸。1964年刻

2　清竹茶几　唐云画　1964年刻（见第69页）

3　梅花漆盒　唐云画　1965年刻

4　书法镇纸　白蕉书：承铁臂，藏锋犀，执中运外斗千奇。20世纪60年代刻

5　《采桑子·重阳》印章边款　徐孝穆书　20世纪60年代刻

6　梅花镇纸　唐云画　1971年刻

7　山水盒　唐云画并书：孝穆因病得闲，邀余小饮进贤楼，酒欢索画，拈笔如此，聊发笑也。1972年刻

8　毛泽东《咏梅》词意镇纸　谢稚柳画梅　徐孝穆书《咏梅》词　1974年刻

9　海棠花椰壳茶叶罐　詹仁左画　1981年刻

10　李逵人物搁几　关良画　1981年刻（见第126页）

11　春竹三联木镇　徐孝穆画　20世纪80年代刻

12　兰石搁几　王个簃画　20世纪80年代刻（见第128页）

13　书法搁几　赖少其书：醉卧。20世纪80年代刻（见第127页）

14　樱桃小鸡紫砂碟　徐孝穆画　20世纪80年代刻

注：以上仅根据现已收集的部分作品、拓片及照片整理。其中臂搁第66号含40件作品，其余作品每号一件，共整理作品729件。

图书在版编目(CIP)数据

刻划始信天有功:徐孝穆竹刻艺术作品集/上海市历
史博物馆编.--上海:上海书画出版社,2016.1
ISBN 978-7-5479-1109-9

Ⅰ.①刻… Ⅱ.①上… Ⅲ.①竹刻－作品集－中
国－现代 Ⅳ.①J325

中国版本图书馆CIP数据核字(2015)第246676号

刻划始信天有功

徐孝穆竹刻艺术作品集

上海市历史博物馆 编

责任编辑	眭菁菁　张雨婷
封面设计	王　峥
责任校对	林　晨
技术编辑	杨关麟　包赛明

出版发行	上 海 世 纪 出 版 集 团
	◎上海书画出版社
地址	上海市延安西路593号　200050
网址	www.ewen.co
	www.shshuhua.com
E-mail	shcpph@163.com
制版	上海文高文化发展有限公司
印刷	上海画中画包装印刷有限公司
经销	各地新华书店
开本	965×635　1/8
印张	20.25
版次	2016年1月第1版　2016年1月第1次印刷
印数	0,001-1,000
书号	ISBN 978-7-5479-1109-9
定价	198.00元

若有印刷、装订质量问题,请与承印厂联系